人靜香透 **인정향투**

2

인정향투 人靜香透 2

발행일	2016년 1월 15일		

지은이	이 용 수		
펴낸이	손 형 국		
펴낸곳	(주)북랩		
편집인	선일영	편집	김향인, 서대종, 권유선, 김성신
디자인	이현수, 신혜림, 윤미리내, 임혜수	제작	박기성, 황동현, 구성우
마케팅	김회란, 박진관, 김아름		
출판등록	2004. 12. 1(제2012-000051호)		
주소	서울시 금천구 가산디지털 1로 168, 우림라이온스밸리 B동 B113, 114호		
홈페이지	www.book.co.kr		
전화번호	(02)2026-5777	팩스	(02)2026-5747

ISBN	979-11-5585-836-3 04600 (종이책)	979-11-5585-837-0 05600 (전자책)
	979-11-5585-881-3 04600 (세트)	

이 도서의 국립중앙도서관 출판예정도서목록(CIP)은 서지정보유통지원시스템 홈페이지(http://seoji.nl.go.kr)와
국가자료공동목록시스템(http://www.nl.go.kr/kolisnet)에서 이용하실 수 있습니다.
(CIP제어번호 : CIP2015035512)

성공한 사람들은 예외없이 기개가 남다르다고 합니다.
어려움에도 꺾이지 않았던 당신의 의기를 책에 담아보지 않으시렵니까?
책으로 펴내고 싶은 원고를 메일(book@book.co.kr)로 보내주세요.
성공출판의 파트너 북랩이 함께하겠습니다.

문인文人의 지취旨趣 II

모암논선茅岩論選 II

人靜香透 인정향투

2

이용수 지음

선비의 향기를 맡다

북랩 bookLab

추천사 ①

우리 선조의 예술,
작품과 작품활동에 깃들어 있는 깊은 뜻을 찾아

먼저 모암문고茅岩文庫 The Moam Collection의 논문집 창간소식을 듣게 되어 기쁩니다. 개인적으로 모암문고와 조부님 때부터 깊은 인연을 맺고, 물론 자주 만나지는 못하지만, 지금까지 선대로부터의 아름다운 인연을 이어가고 있어 위 소식이 더욱 반가운 이유입니다.

논문집『인정향투人靜香透(인적이 고요한데 향이 사무친다)-모암논선茅岩論選』의 창간은 모암문고 개인사적으로 큰 의미를 지니고 있지만, 사실 우리 모두에게도 중요한 일이라 하지 않을 수 없습니다. 모암문고의 이 작업들이 현재의 우리로부터 점점 멀어지고 있는 예술의 전통적 그리고 근본적인 의미들을 찾아가는 일이기 때문입니다. 저는 예술 분야에 문외한인 경제학자이지만 현대의 예술이 점

점 상업성이 짙어지고 전통적인 것에서 멀어져가고 있음을 느낍니다. 물론 제가 현대의 미술경향이 올바른 것인지 잘못된 것인지 말하기 힘들고 판단할 수도 없지만, 내 선조, 나아가 우리 선조(or 조상)들의 예술을 대하는 태도와 그에 따른 작품활동, 작품들에 깃들어 있는 깊은 의미들을 찾아가는 작업들은 꼭 필요하고 그 의미가 크다 할 수 있습니다.

국제회의 등에 참석하여 많은 타국 분들을 만나고 대하면서 우리의 역사와 문화를 해박하고 유창하게 설명하는 일이 얼마나 힘들고 중요한 일인지 절실히 느끼고 있습니다. 모암문고의 이 작은 시작이 우리 모두의 가슴에 전통문화의 중요성을 알리는 큰 울림으로 다가오기를 진심으로 바라마지 않습니다.

이 창 용

전 G20 정상회의 준비위원회 기획조정단 단장
전 Chief Economist Economics and Research Department,
Asian Development Bank
현 국제통화기금(IMF) 국장

추천사 ②

옛 문화가 그리운 것은
사람이 그리워서일까요?

바쁘게 살면서 사람이 그리울 때가 있습니다. 아니, 볼 수 없는 옛 시절이 그리울 때가 있습니다. 옛 서화는 마음속 깊이 담아둔, 그리운 사람들을 생각나게 합니다. 아련하면서도, 기대어 편안하고 싶은….

옛 문화가 그리우면서도, 가까이 두지 못하는 요즈음, 『인정향투』가 발간되었다는 소식은 무척 반가우면서, 나 자신을 자책하게 합니다. 그리고 고서화에 대한 깊은 사랑을 갖고 계신 아버님과 모암문고의 깊은 인연을 다시 한 번 되새기게 됩니다. 특히 첫머리에 나에게는 익숙한 그림들을 소개한 저자의 마음 씀에 감사드리고 싶습니다. 옛 선인들의 정취가 남아 있는 그림을 그저 바라만 보는 많은 이들에게, 그 의미를 상세히 소개한 저자의 노력은 우리에게

큰 선물이라 생각됩니다. 더욱이 이 책을 시작으로 연작을 계속 이어간다고 하니, 그저 반갑기만 합니다.

문화는 공유할 때 더 빛이 납니다. 아무쪼록, 저자의 문화전도사로서의 역할이 앞으로 더욱 빛이 나기를 기대합니다.

관악산 기슭에서

정충기

서울대학교 공과대학 건설환경공학부 교수

우리의 전통문화와 예술을 이해하는 등불이 되기를 빌며

전통문화를 찾고 또 계승·발전시키는 일은 점차 지구촌화하는 현시대를 사는 우리 모두에게 그 중요성이 더욱 커지고 있습니다. 급변하는 세계화의 물결 속에 표류하지 않고 자신의 정체성을 지켜나가기 위해서는 우리 정신문화의 총체를 보여주는 전통문화와 예술에 대한 이해가 필수적이라고 생각됩니다.

이처럼 전통문화와 예술의 중요성을 인식하면서도 이런저런 사정으로 문화 및 예술과는 거리가 먼 삶을 살아가던 중, 반갑게도 모암문고茅岩文庫 The Moam Collection의 논문집, 『인정향투人靜香透(인적이 고요한데 향이 사무친다)-모암논선茅岩論選』의 창간 소식을 접하게 되었습니다. 동 논문집의 창간을 매개로 우리 예술작품들에 관한 정밀하고 세세한 연구를 통하여 우리 정신문화 및 예술의 근본

뜻을 찾아 많은 다른 독자들과 교유하려는 저자의 노력은 그 의의가 깊다고 생각됩니다. 또한, 앞으로 지속적인 논문집 발간을 통해 우리의 전통문화 및 예술 작품들에 대한 연구를 확대할 계획이라고 하니, 후속 논문집의 발간 또한 기대되는 바입니다.

선조들이 남겨주신 위대한 정신적 자산들을 발굴하고 연구하여, 이들의 본질적 의미를 우리들과 또 우리 후손들에게 올바로 전하려는 모암문고와 저자의 노력이 앞으로 우리의 정체성을 재발견하고 우리나라가 세계로 뻗어나가는 밑거름이 되기를 진심으로 기원합니다.

이승재

삼성생명 전무, 전 기획재정부 국장

　　어느덧 『인정향투人靜香透(모암논선茅岩論選 I - 문인文人의 지취旨趣 I)』가 세상에 나온 지 2년이 넘는 시간이 흘렀습니다. 지금 다시 살펴보면, 형식과 내용 면에서 적지 않은 부족함이 있었다고 생각되지만 『서원아회첩西園雅會帖』, 『퇴우이선생진적退尤二先生眞蹟』, 그리고 「인정향투난人靜香透蘭」을 살펴보며 우리 선조들의 사상과 철학·예술에 임하는 태도 그리고 풍류의 일면을 볼 수 있었다고 스스로 위안을 삼고 있습니다.

　　충실히 자료들과 사료들을 살펴 쓴다고 노력했지만, 책 발간 후 새로운 자료 '사오재유고謝五齋遺稿'의 발견으로 「서원아회첩西園雅會帖의 재구성」 논고의 수정이 불가피해졌습니다. 하지만 이전 논고의 미진했던 부분을 채울 수 있게 되어 개인적으로 기쁘고, 또 이로 인하

여 독자 분들께 보다 정확한 정보들을 전하여 드릴 수 있게 되어 다행스러운 일이라고 생각합니다. 다시 한 번 아회 참가자 중 한 분이셨던 서종벽徐宗璧(1696~1751) 후손께 감사한 마음을 전합니다.

　좀 더 일찍 다음 호를 내고자 하였지만 제 천성적인 게으름으로 많이 늦어진 점 독자 분들께 죄송스러운 마음을 금할 길이 없습니다. 이 죄송스러운 마음을 보다 충실한 글로 보답하여드리고자 많은 노력을 했습니다. 여러분의 너그러운 이해를 바랍니다.

　『선비의 향기를 맡다-인정향투人靜香透』두 번째 권 「모암논선茅岩論選 II - 문인文人의 지취旨趣 II」에서는 1978년 구입 후 한 번도 공개되지 않은 채 모암문고茅岩文庫(The Moam Collection)에 수장되어 있

는『운옹화첩雲翁畵帖』을 살펴보고 화첩의 작가는 누구인지, 첩의 내용 그리고 첩의 내력을 자세히 살펴 이 작품의 의미와 가치를 상세히 살펴보려 합니다. 또 추사 김정희와 이재 권돈인의 합작품인 『완염합벽阮髥合璧』을 실어 작품에 묻어난 조선시대 최고의 학자이자 사상가·정치인·예술가라 할 수 있는 두 분 선생의 철학과 사상의 한 면을 독자 분들과 함께 보고 느껴보려 합니다. 이『완염합벽阮髥合璧』 작품에 관한 자세한 논고는『인정향투人靜香透』 다음 호에서 다루겠습니다. 그리고 위에서 잠깐 언급하였듯『서원아회첩西園雅會帖』에 관한 새로운 자료의 발견으로 인한 논고의 변경되고 추가된 내용을 「서원아회첩西園雅會帖의 재구성 후後」라는 제題로 실어 놓았습니다. 그리고 저의 이전 저서『추사정혼秋史精魂(서울: 도서출판 선, 2008)』에 부록으로 실었던 영문 논문「The Final Exit to reach

for the Art(Chicago: The Art Institute of Chicago, 2004)」의 형식과 문장을 다시 검토하고 다듬어 이 책의 마지막 부분에 첨부하였습니다. 독자 여러분의 참조를 바랍니다. 아울러 이 책에서 발견되는 오류에 대한 독자 여러분의 적극적인 지적도 요청합니다. 지적되는 사항에 대해서는 검토하여 반영하도록 하겠습니다.

　사실 제 「The Final Exit to reach for the Art(Chicago: The Art Institute of Chicago, 2004)」 논문은 현재 저술 중인 논문서 『Chaos - A Lofty Path to reach for the Art』의 원형(Prototype)이라는 의미 외에 많은 개인적인 사연을 담고 있어 저에게 더욱 특별한 의미가 있습니다. 비록 앞에서 언급했듯 부족한 점이 적지 않은 논문이나 이를 다듬어 이번 『인정향투人靜香透』호에 첨부한 이유는 이 논문이

미약하나마 동·서양을 막론하고, '예술의 기원'으로부터 현재까지 미술사의 흐름을 보여주고 또 이에 관한 재고를 스스로 하게 하여 주며, '예술의 정의와 형태', 그리고 '그 목적'에 관한 한 사유思惟를 다루고 있어 미술사에 흥미가 있거나 미술사를 전공, 공부하는 학생들 그리고 학자들에게까지 입문서 혹은 기본서로서의 역할을 할 수 있지 않을까 하는 필자의 믿음 때문입니다. "예술이란 무엇인가?", "예술은 어떠한 형태로 되어야 하는가?", "예술의 근본적인 목적은 무엇인가?" 등의 스스로에게 던지는 이러한 예술에 관한 근본적인 질문들이 사실 가장 어렵고 난해하지만 가장 중요하고 꼭 필요한 질문들임을 곧 깨닫게 될 것이라 생각합니다.

이 책이 나오기까지 일일이 열거할 수 없을 정도로 많은 분들께

물질적 그리고 정신적으로 가늠할 수 없을 정도의 신세를 졌습니다. 미주리대학교 콜롬비아 캠퍼스(University of Missouri-Columbia)에서 함께 동고동락한 각계의 선배님들, 햇수로 6년이 넘는 미국 시카고(Chicago)에서의 생활 동안 끝까지 부족한 필자를 믿고 지지해주신 제임스 큐노(Dr. James Cuno) 선생님 그리고 수 대를 이어 깊은 교유를 이어가고 있는 이창용 형님 가족, 정충기 형님 가족께 다시 한 번 심심한 감사의 마음을 드립니다. (이창용 형님, 정충기 형님 그리고 이승재 형님께서는 세 분의 이전 '추천사'를 미리 양해를 구하지 않고 다시 이 책에 싣는 저의 무례함까지 이해하여 주시리라 믿고 있습니다.) 마지막으로 어떻게 보면 참 모자란 필자를 지금까지 별 불편 없이 지낼 수 있도록 해주신 가족들 특히 부모님께, 그동안 쑥스러워 직접 말로 하지 못했던, '감사하다'는 말씀을 드리고 싶습니다.

아직도 많은 부족함이 있겠지만, 『선비의 향기를 맡다-인정향투
人靜香透』를 통하여 모든 독자 분들께서 책에 나열되어 있는 작품들
에 관한 단순한 지식들만이 아닌 옛 현인賢人들의 정신·혼魂까지 온
전히 느끼실 수 있기를 바랍니다.

　　필자가 '미술사美術史'라는 학문 분야를 공부한 지 16년이 넘는 시
간이 흘렀습니다. 학문을 하는 모든 분들이 그러하겠지만 필자도
한동안 무력감과 회의가 들었던 것도 사실입니다. 미술사를 통하
여 작품들에 관한 진실을 찾는 작업들이 현실에 직접적으로 영향
을 주기 쉽지 않다는 점을 절실히 느꼈고 또 느끼고 있기 때문입니
다. 이 글을 쓰고 있는 지금 이 순간에도 "과연 미술사라는 학문
을 통하여 부조리한 사회를 바로잡는 등의 현실의 문제를 조그마

한 부분일지라도 해결하는 데 도움이 될 수 있을까?" 하는 의문을 품고 있습니다. 아마도 직접적으로 이러한 문제들을 해결하는 데 도움이 되지 않을 수도 있습니다. 하지만 제가 다시 온 마음을 다하여 '미술사'라는 학문 분야에 다시 매진하려는 이유는 작품들에 녹아 있는 진실과 작가 한 분 한 분의 사상, 철학을 온전히 찾고 밝혀 이를 독자 분들께 전하려 하기 때문이고 또 이러한 과정을 통하여 한 분 한 분이 바로 서게 되면 우리 사회도 자연히 근본적으로 바로 설 수 있다는 믿음 때문이라 할 수 있습니다.

또 다른 한, 개인적으로 저에게 중요한, 이유는 제가 세계적으로 예술과 그 이론에 관한 담론을 이끌고, 인정받는 큰 학자가 되겠다고 약속을 드린 분들이 계십니다. 물론 저 혼자만의 약속이라 할 수도 있지만, 저는 최소한 이 약속을 지키기 위하여 최선의 노력을

할 의무가 있고 또 저는 최선을 다할 것입니다. 건강 잘 돌보셔서
꼭 제가 약속을 지키는 모습을 보시기를 기원합니다.

2015년 12월 설백지성헌雪白之性軒에서

이 용 수 올림

조금은 엉뚱한 인문학적 상상

"우리는 누구이며 어디에서 왔을까?"

제가 어릴 적, 아마도 국민학교(초등학교) 1, 2학년 쯤, 저 스스로 에게 해보았던 질문입니다. 어쩌면 지금은 기억하지 못하지만 더 이른 시기에 품었던 의문인지도 모르겠습니다. 사실 지금까지 잊 고 지냈지만 한번쯤 누구나 가졌던 생각일 것입니다. 조금은 우스 운 질문들처럼 보이지만 사실은 그렇지 않습니다. 제 개인적인 생 각이지만 자신에게 던지는 이러한 근본적인 질문들이 현대사회라 는 거대한 바다를 항해하는 데 있어 자신의 정체성을 세우고 지키 며 바른 방향을 제시하여 줄 최선의 방향키가 아닐까 싶습니다.

글의 첫머리에서 던졌던 질문으로 돌아가서, 그렇다면 과연 "우

리는 누구이며 어디에서 왔을까요?" 사실 이 질문에 대한 답을 하자면 '인류의 기원'을 밝혀야 합니다. '나'라는 존재는 우리 부모님의 피와 살을 받아 태어났고 우리 부모님은 우리 부모님의 부모님, 또 우리 부모님의 부모님은 우리 부모님의 부모님의 부모님의 부모님의 정신과 육체를 받아 나셨으니까요. 이렇게 지금 존재하고 있는 '나' 혹은 '우리'를 증명하기 위해서는 이와 같은 과정을 통해 결국 '인류의 기원'이라는 난제로 귀결됩니다. 17세기 프랑스의 대표적인 철학자·수학자·물리학자이자 근대철학의 아버지로 불리는 데카르트(Descartes, Rene; 1596.3.31~1650.2.11)는 그의 철학적 방법 '방법적 회의懷疑'를 통하여 존재하는 모든 것들을 의심하였지만, 지금 의심하고 있는 자신을 발견하고 그 유명한 한 마디를 합니다. '나는 생각한다, 고로 나는 존재한다.(cogito, ergo sum.)' 제 생각에 데카

르트의 이 한 마디는 조금 다른 관점으로 보면 자신의 존재를 증명하려는 시도의 실패 내지는 포기를 의미한다고 생각합니다. 지금의 우리와 마찬가지로 데카르트도 인류의 기원을 명확히 밝힐 수 없었을 테니까요. 사실 이 세상에 절대적으로 명확한 것은 존재할 수 없고 또 존재하지 않는다고 생각합니다. 예를 들어 지금 우리가 우리 눈으로 보고 있는 장면들을 절대적인 사실이라 말할 수 있을까요? 그렇다면 다른 생물들, 우리가 키우고 있는 강아지, 고양이, 물고기, 그리고 각 곤충류 등등, 의 눈에 비치는 세상은 어떨까요? 분명 그들의 눈에 보이는 세상은 우리가 보고 있는 것과 다를 것입니다. 또 우리 눈앞에서 분명히 벌어지고 있지만 우리가 보지 못하는 현상들, 각종 미세먼지와 균들 또 이들 간의 상호작용 등은 어떻게 설명할 수 있을까요? 우리가 인식하고 있는 혹은

인식하지 못하는 각종 착시현상들, 내 안의 수많은 '나' 중 어떤 것이 진짜 '나'인지 등등, 어쩌면 지금 우리는 모든 환영(Illusion)과 모든 것이 불확실한 '혼돈(Chaos)' 속에 살고 있다고 말할 수 있습니다. 각 개인은 이 혼돈 속에서 모든 상황을 객관적으로 살펴(중용中庸의 도道, 중용中庸의 미美) 매순간 최선의 선택을 하려고 노력하며 살고 있다 할 수 있고 각 개인이 최선의 선택을 하게 만드는 가치관, 생각은 인문학적 학습을 통하여 형성된다고 할 수 있습니다.

예술세계로 돌아와서 한 가지만 더 말씀드리면, 어떤 분들은 "모든 예술작품과 그 아름다움을 수학적으로 증명할 수 있다"고 합니다. 일견 일리가 있는 말처럼 들립니다. 하지만 이내 곧 엉뚱한 생각과 의문이 듭니다. "과연 그럴까?" 학문 분야로서의 '수학'을 전혀 알지 못하지만, "1+1=2"라는 수식이 아마도 수학 분야에서 가장 기

본이 되는 수식 중 하나라고 생각됩니다. "물 한 방울 더하기 물 한 방울이 물 두 방울일까요?" 또 "공기 한 줌 더하기 공기 한 줌은 공기 두 줌이 될까요?" 우리의 감정-기쁨, 화남, 사랑, 즐거움, 슬픔, 증오, 욕심 등-을 수치화할 수 있을까요? 저뿐 아니라 이전부터 많은 분들이 이미 생각했고 언급했던 의문들이라고 생각됩니다. 제 생각에 숫자와 그를 사용하는 '수학' 역시 우리의 상상(생각) 속에서 만들어졌고 우리 생활의 편의를 위하여 우리 상호간에 약속된 것들이 아닐까 생각합니다. 발명왕 에디슨(Thomas Alva Edison, 1847~1931) 역시 위 수식에 의문을 품었다는 일화는 우리에게 잘 알려져 있습니다. 제가 이런 말씀을 드리는 이유는 이러한 조금은 엉뚱하고 어리석게 보이는 인문학적 질문들이 '세상을 바꾸는 힘'이며 따라서 '세상을 바꾸는 힘'이 '인문학人文學'에 있다는 것입니다.

인문학이란 무엇인가?

그렇다면 '인문학'이란 무엇일까요? 사실 이 질문은 너무 방대하여 간단히 답할 수 없을 뿐 아니라 세상에 존재하는 모든 질문들과 마찬가지로 질문에 대한 절대적 진리나 정답이 있을 수 없다고 생각합니다. 하지만 그 근본 의미를 알아보기 위하여 먼저 그 사전적 의미를 알아보면 다음과 같습니다.

"인간의 사상 및 문화를 대상으로 하는 학문 영역. 자연을 다루는 자연과학自然科學에 대립되는 영역으로, 자연과학이 객관적으로 존재하는 자연현상을 다루는 데 반하여 인문학은 인간의 가치 탐구와 표현 활동을 대상으로 한다. 광범위한 학문 영역이 인문학에 포함되는데, 미국 국회법에 의해서 규정된 것을 따르면 언어(lan-

guage), 언어학(linguistics), 문학, 역사, 법률, 철학, 고고학, 예술사, 비평, 예술의 이론과 실천, 그리고 인간을 내용으로 하는 학문이 이에 포함된다. 그러나 그 기준을 설정하기는 매우 어렵기 때문에 이에 대한 의견의 일치가 이루어지지 않고 있다. 예를 들면 역사와 예술이 인문학에 포함되느냐 안 되느냐에 대한 이론異論들이 있기도 하다.

이 용어는 시세로(Cicero)가 일종의 교육 프로그램을 작성할때 원칙으로 삼은 라틴어 「휴마니타스(humanitas:humanity 또는 humane-ness)」에서 발생되었으며, 그 후에 겔리우스(A. Gellius)가 이 용어를 일반 교양 교육(general and liberal education)의 의미와 동일시하여 사용하였다. 인문학을 중시하는 경향은 그리이스와 로마를 거쳐 근세에 이르는 동안 고전교육(classical education)의 핵심이 되었고

특히 18세기의 프랑스, 19세기의 영국과 미국의 교양교육의 기본이념이 되었다."(교육학 용어사전)

"인문학(人文學, humanities)은 자연과학(自然科學, natural science)의 상대적인 개념으로 주로 인간과 관련된 근원적인 문제나 사상, 문화 등을 중심적으로 연구하는 학문을 지칭한다. 자연과학이 객관적인 자연현상을 다루는 학문인 것에 반해 인문학은 인간의 가치와 관련된 제반 문제를 연구의 영역으로 삼는다."(문학비평용어사전)

이 내용은 "인문학이란 철학, 문학, 언어, 예술, 역사, 종교 등을 연구하는 학문이다." 등으로 보다 간단히 정리될 수 있습니다. 하지만 아직도 그 정의가 모호합니다. 한자 자체로 그 의미를 살펴보

면 좀 더 명확해집니다. '인人' 인간자체 혹은 인간에 관한, '문文' 글에 관한 연구로 볼 수 있습니다. 이는 인문학의 영문표기 'Humanities'에서도 확인할 수 있습니다.

필자의 이해로 인문학은 "인간, 즉 우리 자신에 관한 학문"이라고 생각합니다. 즉 인간(인류)의 기원, 인간의 본성 등을 연구하는 것을 시작으로 인류가 살아온 흔적, 남긴 글 등의 연구를 바탕으로 자신의 근간을 세우고 "어떻게 인생을 살아야 하는가?"라는 큰 질문에 방향을 제시해 주는 학문이라고 할 수 있을 것입니다. 그리고 모든 분야에서와 마찬가지로 '철학'이 인문학의 근간을 이루며, 철학을 근본으로 한 인문학적 전통은 동양과 서양이 크게 다르지 않다고 생각합니다. 사실 이 세상에 존재하는 모든 것들은 철학 위에 서 있으며 우리 모두는 각자 자신의 사상을 가지고 있

는 잠정적인 철학자입니다. 모든 학문 분야에 있어 교육시스템의 마지막 학위가 철학박사학위(Philosophy Doctor)인 것은 결코 우연이 아닙니다.

인문학은 왜 필요한가?

인문학은 왜 우리에게 필요할까요? 인문학의 필요성을 언급하기 전에 먼저 현대사회에서 인문학의 중요성이 점점 줄어들게 된 이유를 알아보는 것이 필요하다고 생각합니다. "왜 인문학의 중요성이 사회구성원들로부터 멀어지고 현 시점에 점점 퇴색되어가고 있는 것일까?" 그 대답은 의외로 간단합니다. 돈이 되지 않기 때문입니

다. 물론 이것만이 원인은 아닐 겁니다. 현 인문학자들이 인문학을 현재의 상황에 맞게 재해석하고 적용하는 과정을 통하여 현 사회 구성원들과의 소통을 모색하는 등의 노력이 부족했다고 생각합니다. 이점에 있어서 저를 포함한 현 인문학자들의 자기성찰이 먼저 필요하다는 생각이 듭니다.

현재 우리사회는 근대화 이래로 점점 물질적 가치와 이로움의 중요성이 더해지면서 도덕성, 윤리성 등 자신의 근간을 세우고 성찰하는 인문학적 전통의 귀중함을 잃어왔습니다. 현대사회에서 인문학 자체로는 기회가 제한되어 있는 '가르치는 일' 외에 물질적 이익을 만들어 낼 수 있는 일이 거의 없습니다. 이러함이 인문학에 대한 정부의 적극적 지원이 꼭 필요하다고 생각되는 이유입니다. 이러한 이유로 그 중요함에도 불구하고 인문학이 한 국가의 구성원

(국민, 학생 등)들로부터 외면당하고 재화, 이윤추구가 용이한 학문분야(경제, 경영, 법학, 의학, 과학 등)로 몰리게 되는 불균형을 낳게 되었습니다. 이러한 불균형은 인문학에 기본을 둔 올바른 윤리적 가치판단 능력 등을 퇴색하게 만들었으며, 불법적으로 혹은 법의 테두리 내에서 오로지 물질적 이윤추구만을 그 목적으로 하게 되고 이로 인한 사회적 부작용과 문제점들이 증가하고 있습니다.

　미국 발 경제위기의 여파로 지금 우리나라를 비롯한 전 세계의 경제가 심각한 위기에 처해있는 현실은 그 좋은 예가 될 수 있습니다. 내외신 언론에서 이미 지적한대로 현 금융, 경제위기는 금융계 종사자들의 도덕성, 윤리성 결여와 이에 따른 금융의 본질적 역할을 망각하고 이윤의 극대화만을 추구하려 했던 데에서 그 근본적인 원인을 찾을 수 있습니다. 이러한 문제점들을 치유할 수 있는

근본적인 방법은 앞에서 언급했던 대로 인문학적 성찰을 통한 개개인의 도덕성, 윤리성 회복이고라 할 수 있습니다. 이는 비단 경제 분야뿐 아니라 예술을 포함한 모든 분야에서도 마찬가지라고 생각합니다.

이외에도 성찰을 통한 자신의 정체성을 찾게 하는 인문학은 복잡한 현대사회를 살아가는 우리의 각종 스트레스와 정신적 고통을 완화하고 삶의 의미를 찾아주는 등의 역할을 하여 보다 건전하고 건강한 사회를 만드는 데 도움이 된다고 생각합니다.

자, 이제 어느 정도 저와 새로운 미술사의 세계로 함께 할 준비가 된 것 같습니다. 저와의 여행을 함께 하시겠습니까?

Contents

추천사 … 004

Preface … 010

Prologue … 019

• 작품 소개

 I. 운옹화첩雲翁畵帖 … 034

 II. 서원아회첩西園雅會帖 … 042

 III. 완염합벽阮髥合璧 … 049

• 운옹화첩雲翁畵帖

 I. 서序 … 064

 II. 개요槪要 … 068

 III. 논고論考 … 094

 IV. 결結 … 132

- ## 서원아회첩西園雅會帖의 재구성 후

 I. 서序 ··· 140

 II. 현재『서원아회첩西園雅會帖』에 관한 연구의 오류들 ··· 146

 III. 아회참가자의 비밀을 풀다 ··· 153

- ## 완염합벽阮髥合璧

 I. 개요槪要 ··· 167

 II. 상세 해설 ··· 173

Epilogue ··· 196

The Final Exit to Reach for the Art ··· 211
(Chicago: The Art Institute of Chicago, 2004)

Bibliography ··· 242

I. 운옹화첩雲翁畵帖

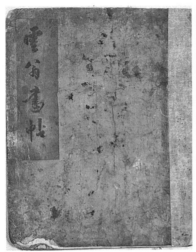

▲『운옹화첩雲翁畵帖』앞 표지(왼쪽)와 뒤 표지(오른쪽)

I-1 신위申緯, 1846년(헌종 12년), 각 면 24 x 31.3cm, 모암문고

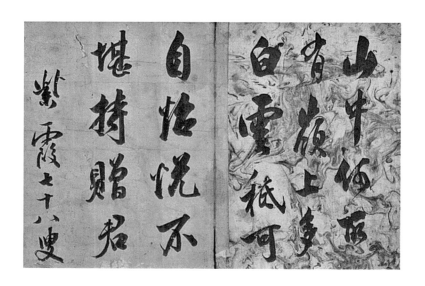

▲ 『자하칠십팔수紫霞七十八叟(산중영상山中嶺上)』시서詩書

I-2 신위申緯, 별지別紙, 지본수묵, 1846년(헌종 12년), 각 면 24 x 31.3cm, 모암문고

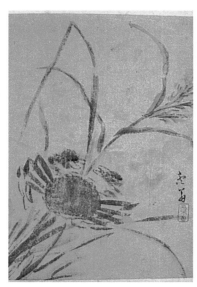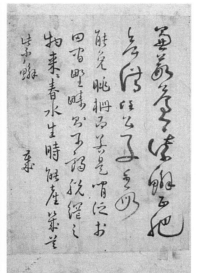

▲『운옹화첩雲翁畵帖』 중 「겸가해蒹葭蠏」도와 시문

I-3 운옹雲翁, 지본수묵 · 담채, 19세기 초, 각 면 24 x 31.3cm, 모암문고

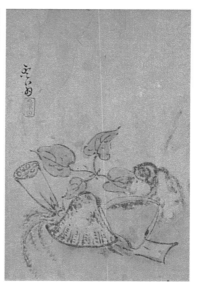

日月盈虛之理妳皓得之碩
此二介物豈偶然哉
碧藕結實乃有物在其傷能随
時開圖似能得盈虛消長之理
盖見畫工別殷排舖也

▲ 운옹화첩雲翁畵帖」 중 「개합우개蛤藕」도와 시문

I-4 운옹雲翁, 지본수묵 · 담채, 19세기 초, 각 면 24 x 31.3cm, 모암문고

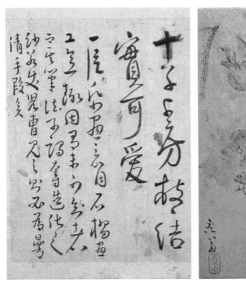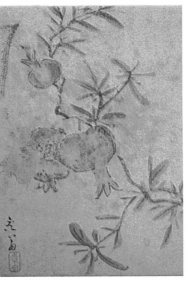

▲ 『운옹화첩雲翁畵帖』 중 「유지실류枝實」도와 시문

I-5 운옹雲翁, 지본수묵 · 담채, 19세기 초, 각 면 24 x 31.3cm, 모암문고

▲ 『운옹화첩雲翁畵帖』 중 발문跋文

I-6 권돈인權敦仁, 지본수묵, 1846년(헌종 12년), 각 면 24 x 31.3cm, 모암문고

▲『퇴우이선생진적退尤二先生眞蹟』 첩帖, 발문 별지

별첨1 이강호李康灝, 별지別紙, 『퇴우이선생진적退尤二先生眞蹟』 첩帖, 지본수묵, 1977, 삼성문화재단

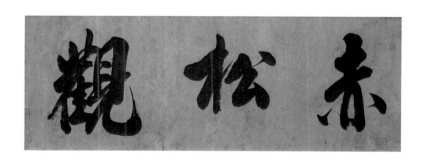

▲『적송관赤松觀』액額,

별첨2 신위申緯, 지본수묵, ca. 1840, 62 x 24 cm, 모암문고

II. 서원아회첩西園雅會帖

▲ 『서원아회첩西園雅會帖』중 「옥동척강玉洞陟崗」

II-1 정선鄭敾, (기미년 여름, 1739), 견본담채絹本淡彩, 34.5 x 34.0cm, 개인소장

▲《서원아회첩西園雅會帖》중 <서원아회(기)西園雅會(記)>

Ⅱ-2 이춘제,《서원아회첩西園雅會帖》중 <서원아회(기)西園雅會(記)>, 개인소장
(사진촬영 1975년 이영재)

謝五齋遺稿 天

사오재유고 1

其三

故人猶峽裏氷雪幾層稜喔喔雞將曉蕭蕭馬不騰

山容非舊識霜髮又新增歲暮芳醪熟何時對我朋

洪茂朱 重喬 軜

文雅吾儕豈佳譽自妙年襟懷元白璧詩律即青氊

早許花軿士終成莢縣仙平生湖海氣寥落返楊阡

其二

浮生同自出情抱幾相開西巷俄春酌南湖忽夜臺

戴星三子共分竹一旬繞臨軜吾何語含毫淚滿腮

玉流洞與趙豐原 縣令 李仲熙 春躋 黃陽甫趙

君慶沈時瑞星鎭 宋元直翼輔 會話次豐原公

口占韻

小尊料理漫遊成一壑烟嵐滿眼晴軒轍不嫌林外
屈芒鞋更逐澗邊輕閒雲漏日濃陰轉晚葉吟風爽
籟生永夕相羊餘逸興分明後約又三清

原韻　　　　　　　　　　　　　　　稚晦

偶與林壇雅集成晚来楓磵步新晴紅塵久厭冠
裳重白髮猶誇杖屨輕路轉忽逢巖瀑隆溪窮坐
看出雲生當風露頂松陰下十載煩襟一洗清

次韻　　　　　　　　　　　　　　　仲熙

小園佳會偶然成杖屨逍遙趁晚晴仙閣謝煩心
已穩雲巒耽勝脚還輕休言遠涉勞今夕堪詫竒
游冠此生臨罷丁寧留後約將軍風致老猶清

次韻　　　　　　　陽甫

百花飛盡綠陰成山雨初過暑色晴朝服卸來心
欲快新衣浴出氣全輕衰顏得酒紅潮暈晚岀當
茵翠霑生眼日勝遊真起我問君詩興幾分清

次韻　　　　　　　君慶

草草盂亭小集成名園物色報新晴潭心影徹塵
根淨扆底雲侵病脚輕高樹晚蟬山雨歇夕陽歸

馬洞烟生楓溪盡日猶餘興赤嶺霞標幾丈清

次韻　　時瑞

好會無煩折簡成名園車馬越新晴小菴聽蘗機

心靜亂聲投笻屐齒輕瀑沫多從題處濕巖雲偏

覺坐間生蕭森古木蟬聲晚仙老遺風百世清

次韻　　元直

小會名園活畫成長霖天又晚来晴閒談老樹蟬

聲閙宦意秋山鶴夢輕太古亭孤芳草遍遠心庵

遂白雲生斜陽出洞還塵事曉枕依依水石清

趙天休將之金泉郵以管城五枚贐別

Ⅲ. 완염합벽阮髥合璧

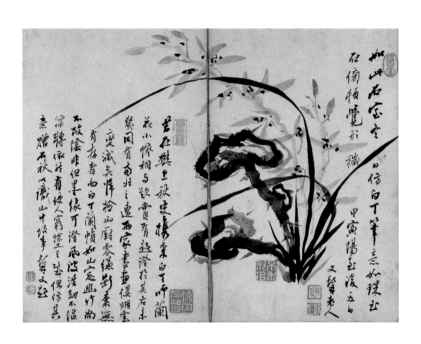

도 2 권돈인, 『완염합벽阮髥合璧』지란도芝蘭圖와 발문 1·2, 지본수묵, 1854년, 각 면 26.5x32.4cm, 모암문고

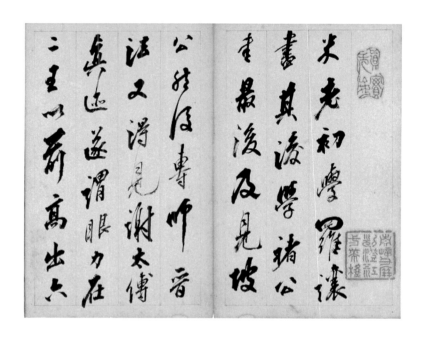

도 3 권돈인, 『완염합벽阮髥合璧』 지란도芝蘭圖와 발문 3-1, 지본수묵, 1854년, 각 면 26.5x32.4cm, 모암문고

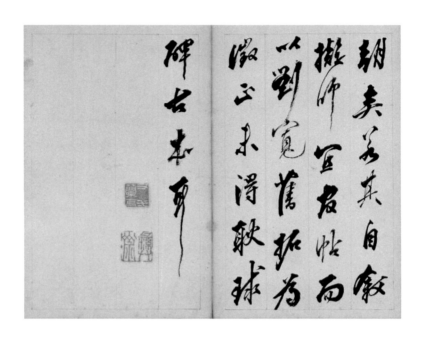

도 4 권돈인, 『완염합벽阮髥合璧』 발문 3-2, 지본수묵, 1854년, 각 면 26.5x32.4cm,
모암문고

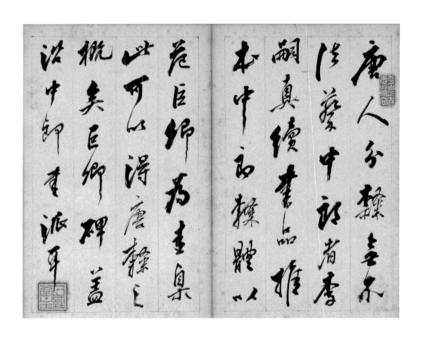

도 5 권돈인, 『완염합벽阮髥合璧』발문 4, 지본수묵, 1854년, 각 면 26.5x32.4cm, 모암문고

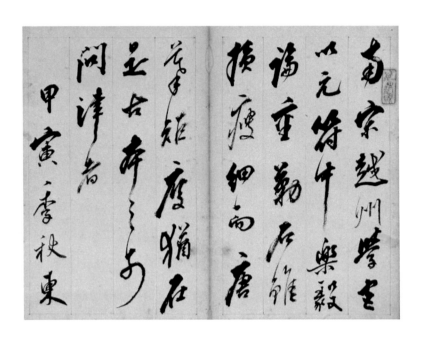

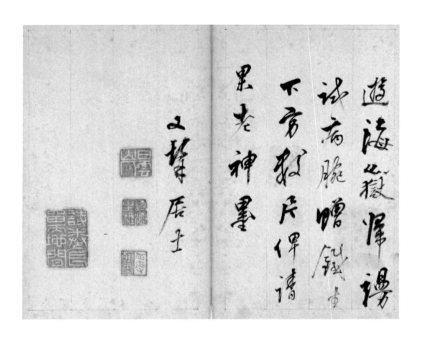

도 7 권돈인, 『완염합벽阮髥合璧』발문 5-2, 지본수묵, 1854년, 각 면 26.5x32.4cm,
모암문고

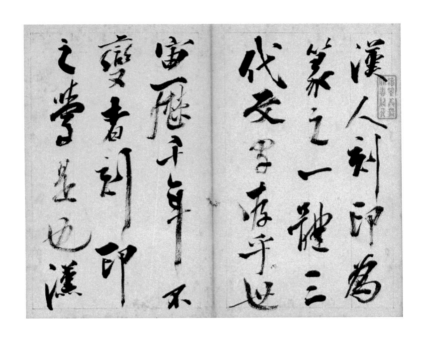

도 8 김정희, 『완염합벽阮髥合璧』 발문 1-1, 지본수묵, 1854년, 각 면 26.5x32.4cm,
모암문고

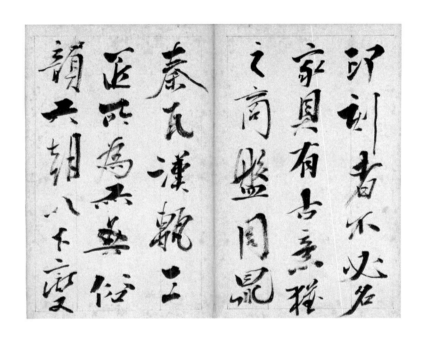

도9 김정희, 『완염합벽阮髥合璧』 발문 1-2, 지본수묵, 1854년, 각 면 26.5x32.4cm,
모암문고

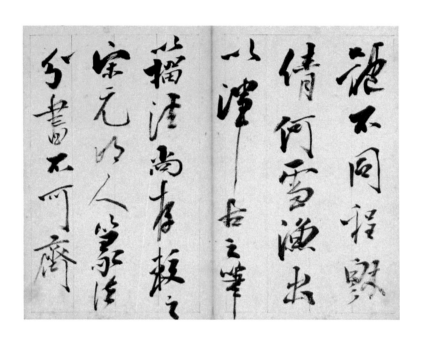

도 10 김정희, 『완염합벽阮髯合璧』 발문 1-3, 지본수묵, 1854년, 각 면 26.5x32.4cm, 모암문고

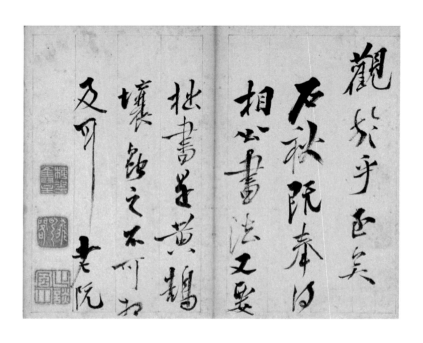

도 11 김정희, 『완염합벽阮髥合璧』 발문 1-4, 지본수묵, 1854년, 각 면 26.5x32.4cm,
모암문고

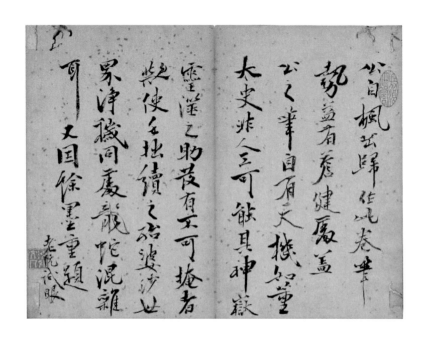

도 12 김정희, 『완염합벽阮髥合璧』 발문 2, 지본수묵, 1854년, 각 면 26.5x32.4cm,
모암문고

도 13 권돈인·김정희·조희룡, 『완염합벽阮髥合璧』나무 뒤표지, 1854년, 각 면 26.5x32.4cm, 모암문고

운옹화첩

雲翁畵帖

I

—

서序

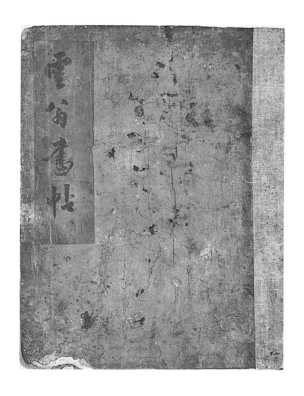

도1 신위申緯, 『운옹화첩雲翁畵帖』 앞 표지, 1846년(헌종 12년), 각 면 24 x 31.3cm, 모암문고

『운옹화첩雲翁畵帖』(모암문고) (도1)은 자하紫霞 신위申緯(1749 ~ 1847[1])가 손수 작첩作帖하여 소장했던 화첩으로 알려져 있다. 첩은 앞뒤 표지를 포함하여 총 10면으로 이루어져 있는데[2], '운옹雲翁'이라 관서된 작가의 세 점 그림과 각 그림의 자작시, 그리고 이재彛齋 권돈인權敦仁(1783 ~ 1859)이 화첩 두 면에 걸쳐 쓴 장문의 발문跋文이 포함되어 있다.

첩의 앞 뒤 표지는 종이(한지)를 두텁게 만들었으며 속지 또한 닥나무로 만들어진 전통적인 한지로 제작되어 있어 전형적인 조선시대朝鮮時代 첩帖의 양식을 잘 보여준다. 가장자리 부분이 조금 상하

였으나 대체적으로 상태가 좋게 보관되어 있다.

　지금까지 이 화첩은 자하 신위가 만들어 소장했고, 첩 내內에 이재 권돈인의 발문이 전한다는 사실 이외에 아무 것도 알려진 바가 없다. 사실 자하 신위가 이 화첩을 만들어 소장했었다는 사실도 화첩의 표지에 쓰인 글 '운옹화첩'의 서체로 미루어 짐작하고 있었을 뿐이다.[3]

　도대체 '운옹'이란 이는 누구일까? 누구이길래 자하 신위 선생이 작품들을 구해 손수 첩을 만들어 후손들로 하여금 가보家寶[4]로 대代를 잇게 하고 이재 권돈인 선생이 감상하며 첩 두 면에 걸쳐 장문의 발문을 남기셨을까? 자하의 표제글 '운옹화첩'의 서체로 보아 자하 만년에 제작된 것으로 생각되는데 첩이 만들어진 정확한 연대는 어떻게 될까? 정말 이 화첩은 자하 신위가 만들었으며 그림들에 붙어있는 각각의 시, 그리고 이재 권돈인의 발문은 어떤 내용들일까? 이 화첩을 바라보며 위와 같은 질문들이 꼬리에 꼬리를 물고 이어진다.

　이제 앞에 놓여있는 『운옹화첩雲翁畵帖』에 담겨 있는 비밀들을 하나하나 풀어보자.

3)　'운옹화첩雲翁畵帖' 표제 글의 서체는 전형적인 자하 신위의 만년 서체이다.
4)　가보家寶, 한 집안에서 대를 물려 전해 오거나 전해질 보배로운 물건.

II

—

개요 概要

각각의 작품에는
그 인연이 있다

"각각의 작품에는 그 인연이 있다." 이는 필자의 유년시절 집안의 소장품들을 감상할 때마다 조부祖父 이강호李康灝[5](1899~1980)와 가친家親 이영재李英宰[6](1930~)께서 하신 말씀이다. 이 의미는 "모든 예

5) 본관 전주. 효령대군 18대손.
 한학자이자 서화감식가이다. 당시 최고 갑부 중 한 분인 윤희중尹希重(논산), 전 충남대학교 총장 동교東喬 민태식閔泰植(1903~1981), 학자이자 정치가인 윤석오尹錫五(1912~1980), 한학자 조국원趙國元, 전 성균관장 취암醉巖이재서李載瑞, 법학사·전 군정자문위원회 위원장 정재용鄭載龍, 전 충남대학교 총장 화곡華谷 서명원徐明源(1919~2006), 전 국방부장관 박병권朴炳權(1920~2005), 전 가톨릭대학교 의과대학 교수·전 여의도 성모병원장 간산干山정환국鄭煥國(1922~1999), 전 서울대학교 섬유공학과 교수 이재곤李在坤(1931~1995) 등과 평생 교유하였다. 고서화 감식에 명망이 높아 1943년~1944년(1943에서 1944년 사이로 생각되나 확인이 필요하다) 위당爲堂(담원薝園) 정인보鄭寅普(1893~1950)가 그 정취를 극히 찬양하여 '모운茅雲'이라는 호와 10폭 대작 병장을 서봉하였다. 이 병장이 지금까지 모암문고茅岩文庫에 전한다.(http://moamcollection.org/wp/?p=1522)
 이강호, 『고서화古書畵』(삼화인쇄주식회사, 1978)
 Yong-Su Lee, *Art Museums- Their History, Present Situation and Vision: The Case of the Republic of Korea- Through historical survey, the case studies of Private Art Museums and the "Moam Collection"* (Chicago: The Art Institute of Chicago, 2007), p. 60.

6) 본관 전주全州, 효령대군孝寧大君 19대손. 호 중암重岩, 모암茅岩, 설백지성헌雪白之性軒, 설백헌雪白軒. 1930년 충청남도 논산 출생. 한말 한학자였던 경석耕石 이우李瑀 선생의 연원을 받았고, '현산학당'(현산玄山 이현규李玄圭)에서 수학하였다. 부친이신 모운茅雲 이강

술작품들은 각각 그 인연이 있어 작품을 소장하려면 그 작품과 인연이 있어야 하고 인연이 다하면 그 작품은 다른 이의 품으로 가게 된다."는 것이다. 이는 퇴계退溪 이황李滉 선생의 진적인 '회암서절요晦菴書節要 서序'와 우암尤庵 송시열宋時烈의 발문, 그리고 겸재謙齋 정선鄭敾의 네 폭 그림 등이 담겨 있는 『퇴우이선생진적退尤二先生眞蹟』 첩帖(삼성문화재단) 내內 이강호 선생의 발문跋文(도 2)에서도 확인할 수 있다.

호李康灝 선생께 가학과 고서화 이론, 감상법을 전수받아 평생을 고서화 수집에 전념하여 중요 개인 컬렉션인 '모암문고茅岩文庫(The Moam Collection)'를 소장하고 있다. 저서에 『완당진묵, 1981』, 『추사진묵, 1989』, 『추사진묵 – 추사 작품의 진위와 예술혼, 2005』, 『추사 정혼, 2008』 등이 있다.

此帖退陶李先生手筆也朱書節要序文原稿也堂不重

且寶顯先卷先生之摩玩稿與不忍捨其左此也道齋

之盡此帖厥稿之溪上摩玩之舞鳳崔藏之楓溪自

家藏之仁谷此堂自衛其盡也心發墓之感而寧也

伊後歷發人而歸於駿山徒先生之心學問之志是

難稼話後進以讀先生書學先生之道世之勿替別帖點待

之永久堂尤知道之言所全心以讀書學道心此杞於後生其絶

之武

丁巳夏五月三日後學 全州李康灝敬題

"此帖　退陶李先生手筆也. 朱書節要序文原稿也. 豈不重且寶歟, 尤菴先生之撫玩移暑不忍捨, 其在此也. 謙齋之畫此帖, 所稿之溪上, 撫玩之舞鳳, 保藏之楓溪, 自家藏之仁谷, 此豈自衒其畫也,亦敬慕之感而寫也. 伊後歷幾人, 而歸於鼓山任先生, 任先生亦學問之士也, 至寶難私, 託後進以讀先生書學先生之道, 世世勿替, 則帖亦傳之永久, 豈非知道之言耶. 余亦以讀書學道爲托於後生, 其勉之哉."

<div align="right">丁巳夏五月三日 後學全州李康灝敬題</div>

"이 첩(책)은 퇴도 이 선생이 손수 쓰신 글이다. (회암서)절요 서문 원고이다. 그 어찌 소중하고 또 지극한 보물이 아니겠는가? 우암 송 선생이 어루만져 보기를 해 저물 때까지 했으나 차마 놓지를 못했다는 말씀이 또한 이 책 안에 담겨있으며, 퇴계 선생께서 도산서원에서 (회암서)절요 서문을 지으시는 모습을 겸재 정선이 그린 '계상정거'가 서문 앞 장에 있고, 우암 송 선생께서 무봉산중에서 은거하실 때 정성스럽게 어루만지시고 두 번의 제발을 쓰신 모습을 역시 겸재가 그린 '무봉산중', 이 지보를 지극정성으로 보살피며 수장해 온 박진사의 '풍계유택', 마침내 겸재 자신의 집 '인곡정사', 이 모든 뜻깊은 수장의 기록을 또한 겸재 자신이 매우 존경하고 흠모하는 마음으로 그려넣었다. 이후 여러 사람의 손을 거쳐 고산 임 선생의 수장품이 되었다. 임 선생 역시 학문이 높은 분으로 '지보'를 수장하기 힘들다. 이 책에 제하고 후진(후학)들이 두 선생의 글과 도道를 공부하고 익혀 그 뜻이 바뀌고 끊어지지 않는다면 이 책 역시 영원토록 전

해질 것이라고 하셨으니, 그 어찌 도道를 알고 하는 말씀이 아니겠는가? 나 또한 후생後生(후학, 후손)들이 두 분 선생의 글을 읽고 두 분 선생의 도道를 배워 이 책이 영구히 보존되어 전해지도록 힘쓰고 힘써 주기를 바란다."

정사 (1977) 여름 오월 삼일 후학 전주 이강호 경제

『운옹화첩雲翁畵帖』의
내력來歷

　『운옹화첩雲翁畵帖』은 원래 자하 신위 선생의 후손가後孫家에 대를 이어 전하고 있었는데, 당시 그 형편이 어려웠는지 1978년 자하 후손이 이 첩을 구입하기를 청하며 찾아와 조부 이강호와 부친께서 구입하셨다. 구입 당시 위에서 언급했던 것처럼 '운옹'이라는 작가가 누구인지 몰랐지만, 자하 신위 선생의 만년 서체 특징이 뚜렷한 표제와 권돈인 선생의 발문이 담겨있고, 그 후손의 말이 '집안 대대로 가보로 전해 내려온 작품'이라 하여 구하여 소장하셨다 한다. 이후 지금까지 '모암문고茅岩文庫(The Moam Collection)'에 수장收藏되어 있으며, 한 번도 공개된 적이 없는 매우 귀한 작품이다. 이 첩을 구입할 때 자하 후손이 함께 가지고 온 자하 신위의 『적송관赤松觀[7]』 액額(도 3)을 함께 매입하였다.

7)　『적송관赤松觀』은 '붉은 소나무(가 있는) 집'이라는 의미인데, 이 현관글로 자하 선생이 '적송관'이라는 당호堂號를 사용하셨음을 알 수 있다.

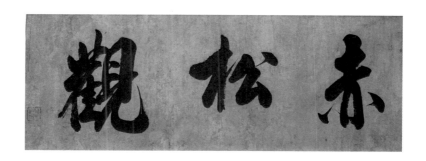

도 3 신위申緯, 『적송관赤松觀』 액額, 지본수묵, ca. 1840, 62 x 24 cm, 모암문고

　『운옹화첩』과 『적송관』 액을 구입한 지 8~9년이 지난 1980년대 중반[8] 『자하칠십팔수紫霞七十八叟』 시서詩書(도 4)를 부친께서 구하였는데, 이 따로 떨어진 '자하칠십팔수 시서'가 다름 아닌 '운옹화첩'의 첫 장 두 면이었던 것이다. 비록 형편이 어려워져 집안의 보물을 매매하게 되었지만, 가보로 내려오던 작품의 부분이라도 간직하고 싶어 자하 선생의 자작시 부분 두 면을 원 첩에서 떼어내고 본가本家에 매매를 하였던 것이라 생각된다. 후손가의 『운옹화첩』을 아끼는 마음이 지극하여 또 다른 감동이 전해진다. 어쨌던 이 시서를 매입하게 되어 『운옹화첩』의 원형을 온전히 알 수 있게 되어 참 다행이다. 이런 것이 앞에서 언급했던 '인연因緣'이라 할 수 있다.

8)　1986년 경

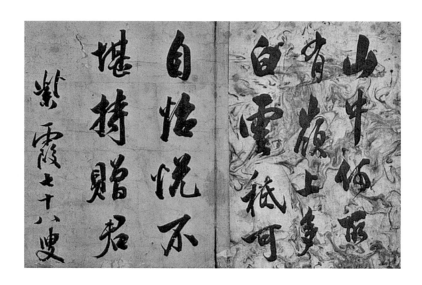

신위申緯, 『자하칠십팔수紫霞七十八叟(산중영상山中嶺上)』시서詩書 별지別紙,
지본수묵, 1846년(헌종 12년), 각 면 24 x 31.3cm, 모암문고

이 자하 시서 작품은 자하 자신이 지은 자작시[9]로 그 가치가 더
욱 중요하다. 시를 살펴보자.

9) 오언절구五言絕句 시문. 사실 엄밀히 말하면 자작시라 할 수 없다. 이 시의 원문은 중국 양
나라 학자 도홍경陶弘景(456~536)의 '詔問山中何所有 賦待以答 조문산중하소유 부대이답'
시인데, 자하는 이 원문을 그대로 쓰지 않고 글자를 바꾸어 자체화하였다. 본서의 작품 설
명 부분을 참조하기 바란다.

산중영산 山中嶺山

山中何列有
嶺山多白雲
秖可自怡悅
不堪持贈君

紫霞七十八叟

산중에 무엇이 있나
산마루에 흰 구름만 가득하구나
다만 가히 스스로 즐거울 뿐이니
그대에게 줄 수는 없구나

자하칠십팔수

시문의 내용이 심오하고 자하 만년의 글씨체로 아름답다. 역시 시詩·서書·화畵 삼절三節로 불린 자하 선생의 작품이다. 싯구가 적힌 오른쪽 지면은 바탕 종이에 무늬를 넣어 더욱 특별하다. 그 무늬를 자세히 살펴보면, "산마루에 흰 구름만 가득하구나." 싯구의

내용을 그대로 무늬로 옮겨 놓은 듯하여 보는 이로 하여금 황홀감마저 느끼게 한다.

'紫霞七十八叟자하칠십팔수' 시서의 존재로 이『운옹화첩雲翁畵帖』의 정확한 제작연대가 자하 선생이 돌아가시기 한 해 전인 1846년(헌종 12년)이라는 사실과 첩을 만든 이가 자하 신위임이 명백해졌다. 그러나 시중 대부분의 자하와 관련된 서적들과 적지 않은 기사들, 사전류 등에 자하의 몰년을 1845년으로 기술하고 있어 혼란스럽다. 이 '자하칠십팔수' 시서가 그의 나이 78세(만 77세)에 제작되었다면 위에 언급한 것처럼 1846년이 되어 자하 몰년이 1845년이라는 내용과 대치된다. 이것은 어떻게 된 일일까?

자하 신위 몰년沒年[10] 의 오류

자하 몰년에 관하여 조사를 하여보니, 김택영金澤榮[11]이 중편한 『신자하시집申紫霞詩集』(1907)에 자하 신위의 연보年譜[12]가 수록되어 있는데, 이 곳에 자하의 몰년이 1845년으로 되어 있다. 이와 더불어 오세창吳世昌[13]이 편찬한 『근역서화징槿域書畵徵[14]』 '신위 편'을 살펴보니 역시 자하의 몰년이 1845년이라고 오기되어있다. 『근역서화징』이 편찬된 시기가 1917년으로 『신자하시집』이 간행된 해인 1907

10) 죽은 해.

11) 자 우림于霖, 호 창강滄江, 당호 소호당주인韶濩堂主人. 1850~1927. 조선시대 말 학자. 자세한 사항은 『국어국문학자료사전』 등 참조.

12) 개인의 연대기年代記. 일대一代의 이력을 연월순年月順으로 적은 기록을 말한다. 문집 등의 앞 뒤에 이러한 연보를 많이 싣는다.

13) 3·1운동 민족대표 33인의 한 사람인 한말의 독립운동가·서예가·언론인. 1864.7.15.~1953.4.16. 〈한성순보〉 기자를 지냈고 우정국 통신원국장 등을 역임했다. 만세보사, 대한민보사 사장을 지냈고 대한서화협회를 창립하여 예술운동에 진력하였다.

14) 오세창吳世昌이 편찬한 한국 역대 서화가의 사전. 1917년 편찬하고 1928년 계명구락부啓明俱樂部에서 간행하였다.

년보다 10년 뒤이기에 오세창이 김택영이 중간한 『신자하시집申紫霞
詩集』(1907) 내內 연보를 참조하여 오기하였을 가능성이 높다. '근역
서화징'에 자하 몰년이 오기되어 있으니 많은 서적들과 다수의 기
사, 사전류 등에 몰년이 1845년이라고 표기되어 있는 것은 자연스
러운 결과이다.

자하 선생의 몰년은 1847년이 되어야 한다. 그 이유는, 실견實見
한 적은 없으나, 자하의 마지막 작품으로 알려져 있는 '묵죽팔곡병
墨竹八曲屛'에 '자하칠십구紫霞七十九'라고 관서 되어 있으며[15], 자하 관
련 자료들[16]을 살펴보니 몰년은 1847년이 되어야 옳다. 빠른 시간
내에 시정이 되어 더 이상 혼란이 없기를 바란다[17].

15) 1983년 10월 29일자 〈매일경제〉 신문 9면 '생활/문화' 기사 '書画서화 骨董골동 夜話야화
 〈55〉 申緯신위의 八曲팔곡병풍' 참조.
16) 정조실록, 순조실록, 조선도서해제朝鮮圖書解題(조선총독부, 1919), 차상찬: 신위(조선명인
 전朝鮮名人傳, 조광사), 경수당전고, 자하시집 등 참조.
17) 몇몇 자하 관련 논문에 몰년(1847년)에 관하여 논한 논고들이 눈에 띄는데 참조하기 바란다.

『운옹화첩雲翁畵帖』의
구성構成

첩의 구성을 살펴보면 다음과 같다. 먼
저 표지에 자하 자신이 만년의 서체로 '운
옹화첩雲翁畵帖'(도 1-1)이라고 멋드러지게
제題 하였다.

도 1-1 신위申緯, 『운옹화첩雲翁畵帖』표제標題[18], 지본
수묵, 1846년(헌종 12년), 모암문고

18) 서책書册의 겉에 쓰인 그 책의 이름. 외제外題·연설演說·담화談話 등의 제목題目. 연극演劇
등의 제목題目. 서적書籍·장부帳簿 중의 어떤 항목項目을 찾아내기에 편리便利하도록 베푼
제목題目.

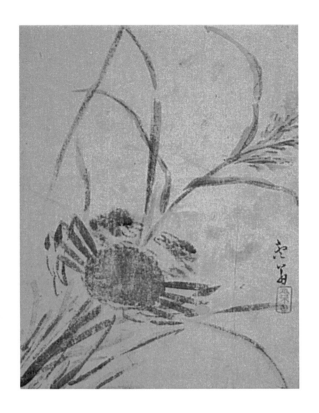

도 5 운옹雲翁, 『운옹화첩雲翁畵帖』 중 「겸가해蒹葭蟹」 도圖, 지본담채, 19세기 초, 1846년(헌종 12년), 24 x 31.3cm, 모암문고

표지를 열면 첫째 장 오른쪽 면에 게와 갈대가 그려져 있고 화면 우측 하단에 '운옹雲翁'이라고 관서되어 있다[19](도 5). 이어 왼쪽 면에 운옹의 시구(도 6)가 적혀 있다. 그 내용은 다음 장에서 상세히 살

19) 「겸가해蒹葭蟹」도라고 작명하였다.

피겠지만, 잠시 보자.

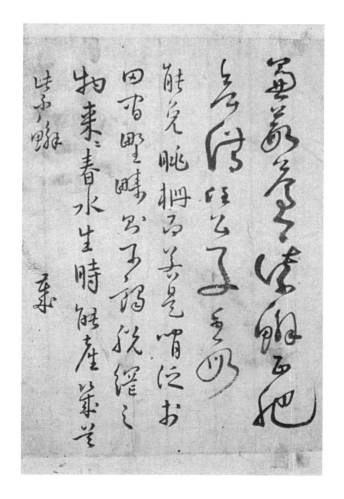

도 6 운옹, 『운옹화첩雲翁畵帖』 중 「겸가해蒹葭鱌」 시서詩書, 지본수묵, 19세기 초, 24 x 31.3cm, 모암문고

겸가해 蒹葭蟹

蒹葭蒼蒼 紫蟹正肥

無借任公子手段

能免脁柵 而若是閒泛於田間墅疇

則可謂脫網之物 來歲春水生時能產幾首此不鮮[20]

물억새 갈대 푸르고 자주 빛 게는 살지었네

공자(게)의 수단은(솜씨는) 차임이 없다

능히 경계를 넘었고 밭 농막 사이에서 한가로이 떠 있는 것 같네

즉 가히 그물을 탈출한 까닭이로구나

새해 봄 물이 생길 때 이 게가 아니고 얼마나 더 생기겠는가 (새로운 게들이 나오

겠는가)

장을 넘기니 다시 오른쪽 면에 이번에는 조개, 대합, 연근(개합우

蚧蛤藕)이 하단 부분이 꽉 차게 그려져 있고[21](도 7), '운옹雲翁' 관서

는 화면 좌측 상단에 위치하여 있다. 이 두 번째 장 왼쪽 면에 역

시 운옹의 시(도 8)가 쓰어 있다.

20) 탈초 부분은 한국고전번역원의 도움을 받았다.
21) 「개합우蚧蛤藕」도라고 작명하였다.

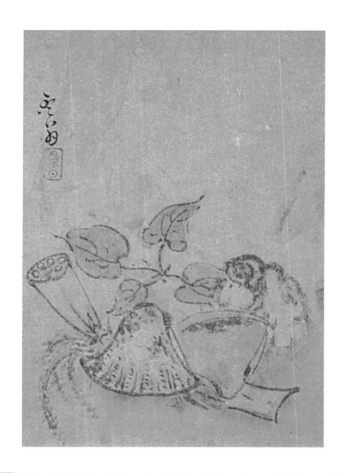

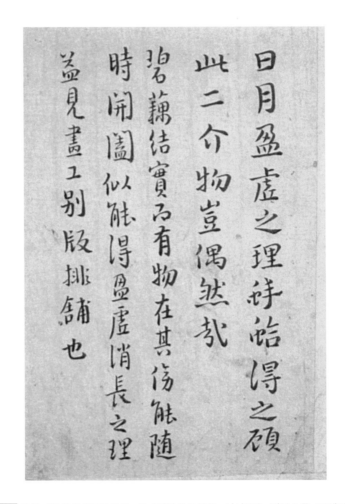

日月盈虛之理詩皓得之碩
此二介物豈偶然哉
碧藕結實乃有物在其傍能隨
時開圖似能得盈虛消長之理
益見畫工別版排舖也

개합우蚧蛤藕

日月盈虛之理蚧蛤淂之領

此二介物豈偶然哉

碧藕結實而有物在其份

能隨時開闔似能淂盈虛消長之理

盈見畵工別版排鋪也

해와 달이 차고 비는 이치 조개와 대합을 얻은 깨달음

이 두 개의 사물이 어찌 우연이겠는가

푸른 연근이 결실을 맺어 사물이 있고 그 기운이 있어

능히 시간을 따라 열고 닫는 것은 능히 얻은 것이 차고 비고 소멸하고 자라는

이치와 같다

화공이 보고 판을 나누어 배포(마음속에 품고 있던 생각, 계획)를 그렸구나

다시 장을 넘기니 이번에는 오른쪽 면에 화면 가득 차게 석류나무 가지와 석류 열매 3개가 탐스럽게 그려져 있고(도 9)[22], 화면 좌측 하단에 정중하게 '운옹雲翁'이라고 관서하고 도인을 찍었다. 이「유지실榴枝實」도圖가 그려져 있는 셋째 장 왼쪽 면에 역시 운옹의 시서(도 10)가 쓰여 있다.

22) 「유지실榴枝實」도라고 작명하였다.

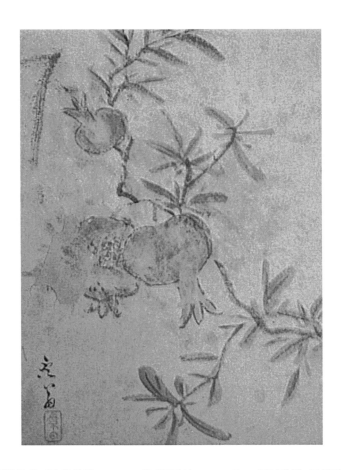

도 9 운옹, 『운옹화첩雲翁畵帖』 중 「유지실榴枝實」 도圖, 지본담채, 19세기 초, 24 x 31.3cm, 모암문고

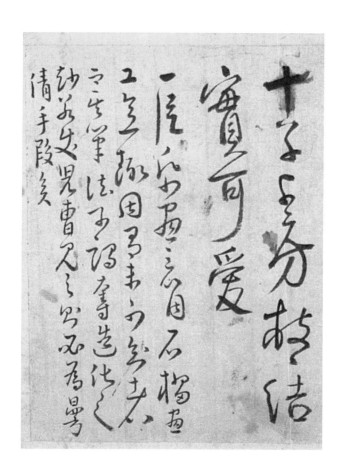

도 10 운옹, 『운옹화첩雲翁畵帖』 중 「유지실榴枝實」 시서, 지본수묵, 19세기 초, 24 x 31.3cm, 모암문고

유지실 榴枝實

十子千房枝枝結實可愛

一片紙畵三箇石榴畵工意趣

固有23)未可知者而其筆法可謂奪造化之妙

若使兒曹見之 則必爲曼倩手段矣24)

십자 천방 가지가지 열매 맺어 가히 사랑스럽구나

한 조각 종이에 세 개 석류를 그리고 화공의 뜻을 그리니

고유를 아직 알지 못한 자이고 그 필법은 가히 조화의 묘를 빼앗는구나

만약 아이들이 그것을 보고(면) 곧 반드시 만천25)의 솜씨라 할 것이다

　다음 장을 넘기면, 두 면에 걸쳐 쓰여 있는 장문의 이재彛齋 권돈인權敦仁의 발문(도 11)이 위치하고 있다. 이 이재 선생의 발문으로 운옹화첩의 대미大尾를 장식하고 있다.

23)　어느 사물에만 특별히 있거나 본래부터 지니고 있음.

24)　탈초 부분은 한국고전번역원의 도움을 받았다.

25)　이 『운옹화첩雲翁畵帖』 중 「유지실榴枝實」 시서의 마지막 부분을 보니, '운옹雲翁'이라는 작가가 '만천曼倩'임을 알 수 있다. 그렇다면 '만천'이라는 이는 누구일까? 다음 장의 「유지실」 설명 부분을 참조하기 바란다.

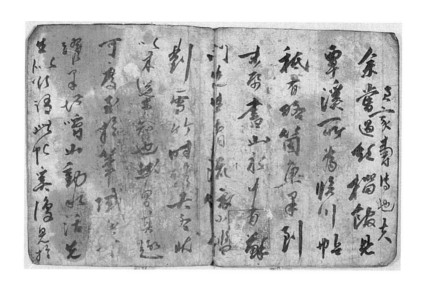

이재彝齋 권돈인權敦仁 발문跋文

余嘗過飽榴館

見覃溪所爲臨川帖秖有略箇魚果到末紙

畵山水中有蘇門先生看流

依小檻劉雪竹時○大冬狀 以來導知也

然冒其趣可度

至於筆域則可濯果堪嚼

山動水活 先生似欲謂此帖

奚復見於君家 壽傳也夫[26]

내가 과거 '포유관'에서 감상할 때(석류나무가 가득한 집)

담계[27]의 소위 '임천첩'을 보았는데 그 마지막 장에 이르러

약 몇 개의 물고기와 과실이 있었다

산수를 그린 중에 선문이 있고 선생이 흐름을 보고

작은 난간을 따라 설죽을 늘어놓아 대동大冬[28] 상황을 나타냈다

이것으로 도를 알고 부르는 것이다

그 뜻과 옳은 법도로 나아가

붓의 영역에서 성대함에 이르면 결과가 뛰어남을 맛볼 것이다

산이 움직이고 물이 흘러 선생과 이 첩에서 하고자 한 이유가 같으니

어찌 그대의 집에서 다시 보아 (이토록) 오래 전하는가

26) 탈초 부분은 한국고전번역원의 도움을 받았다.

27) 옹방강翁方綱.

28) 한거울.

신위申緯, 『운옹화첩雲翁畵帖』 뒤 표지, 1846년(헌종 12년), 24 x 31.3cm, 모암문고

이제 화첩에 담겨 있는 시, 그림, 발문의 내용을 자세히 살펴, 이 『운옹화첩雲翁畵帖』에 담겨 있는 정확한 의미와 가치를 하나하나 알아보자.

III

|

논고論考

산마루에
흰 구름만 가득하구나

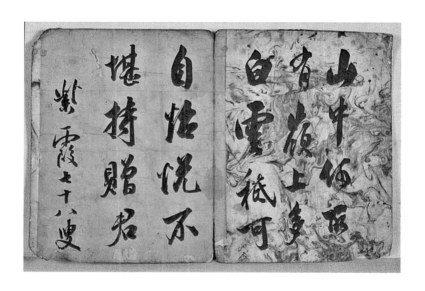

도 4 신위申緯, 『자하칠십팔수紫霞七十八叟(산중영상山中嶺上)』 시서詩書 별지別紙, 지본수묵, 1846년(헌종 12년), 각 면 24 x 31.3cm, 모암문고

앞서 잠시 언급하였듯 이 자하 시서 작품은 본래 선생이 돌아가
시기 한 해 전, 1846년(헌종 12년), 그의 나이 78세(만 77세) 때 지어
집안의 지보至寶로 대를 물리려 손수 제작한 『운옹화첩雲翁畵帖』의
첫 장으로, 자하 시가 두 면에 걸쳐 쓰어 있어 그 가치가 더욱 중요
하다. 이 자하 시서는 『운옹화첩雲翁畵帖』의 내력편에서 설명하였던
것과 같이 화첩과 떨어진 별지別紙의 형태로 전하고 있다[29]. 이제
시의 내용을 자세히 살펴보자.

산중영상山中嶺上

山中何列有
嶺山多白雲[30]
秖可自怡悅
不堪持贈君

紫霞七十八叟

29) 본서 '작품의 내력', pp.74~76.
30) 자하가 관악산 바위에 '백운산인 자하동천白雲山人 紫霞洞天'이란 글이 전하는데, 이로 미
 루어 신위 선생이 '백운산인'이라는 호를 사용하셨음을 알 수 있다.

산 중에 무엇이 있나

산 마루에 흰 구름만 가득하구나

다만 가히 스스로 즐거울 뿐이니

그대에게 줄 수는 없구나

자하칠십팔수

앞 장[31]에서 언급했던 것과 같이 사실 이 시의 원문은 중국 양梁나라 시대 학자인 도홍경陶弘景[32]의 '조문산중하소유부대이답詔問山中何所有賦待以答' 시문인데, 자하는 원시를 그대로 인용하지 않았고 몇 글자를 바꾸어 자체화하였다. 이 시의 원문을 알아보자.

31) 본서 『운옹화첩雲翁畫帖』 논고 각주 9 참조

32) 유·불·도 삼교三敎에 능통했던 중국 남조南朝의 양梁나라 학자. 양나라 무제武帝의 신임이
 두터웠으며, 국가의 길흉·정토征討 등 대사大事에 자문 역할을 하여 산중재상山中宰相이
 라고 불리었다. 주요 저서로 『진고眞誥』, 『등진은결登眞隱訣』, 『본초경집주本草經集注』 등
 이 있다.

조문산중하소유부대이답 詔問山中何所有賦待以答

山中下所有
嶺上多白雲
只可自怡悅
不堪持贈君

산 중에 무엇이 있나
산 마루에 흰 구름만 가득하구나
다만 가희 스스로 즐거울 뿐이니
그대에게 줄 수는 없구나[33]

시문의 내용은 다르지 않다. 아마 산 중[34]에 머물며 만족하면서 살고 있는 자신의 모습을 도홍경의 삶에 이입하여 이 시문을 짓게 되신 것이리라. 하지만 모두 같은 글자를 사용하여 쓰기는 꺼려졌

33) 도홍경(451-536)은 시 문에 능통하여 젊은 시절에 황제 자녀들의 학문을 가르쳤고, 중년이 지나서는 모든 관직과 욕심을 버리고 구곡산(구용句容 구곡산句曲山, 즉 모산茅山)으로 들어가 은거생활을 하였다고 하여 도은거陶隱居士라 불렸다. 수차례 황제의 부름에도 응하지 않았는데, 어느 날 황제의 조서詔書(제왕帝王의 선지를 일반一般에게 알릴 목적目的으로 적은 문서文書. 조詔)가 그에게 이르러 펼쳐보니 '산중하소유山中下所有'라 적혀 있었다 한다. 하여 도홍경은 황제의 조서에 대한 대답으로 위와 같이 시 한 편을 지어 답했다고 전한다.
34) 관악산 자하산장紫霞山莊

는지 글자 몇 자를 바꾸었다. 두 시를 비교하며 보기 바란다. 이런 것이 공부하는 재미 중 하나이다.

　시문의 내용은 흥을 돋우고 쓰인 서체도 활달하면서 정중하며 힘차고 빼어나다. 오른쪽 지면은 바탕 종이에 무늬를 넣어 한층 멋을 냈는데, 첫 장의 양면이 아닌 오른쪽 한 면에만 무늬를 넣어 단조로움을 피하는 동시에 작가가 '절제미'를 표현하였다. 이러한 '변화와 절제'를 작품 속에서 적절히 사용할 줄 아는 선생의 세심함을 느낄 수 있다. 양 지면에 무늬를 모두 넣었다면 작품이 산만하여 지금만큼의 감흥을 불러 일으킬 수 없다. 지면 무늬를 자세히 살펴보면, "산 마루에 흰 구름만 가득하구나." 시구의 내용을 그대로 무늬로 표현하였음을 알 수 있다.

　시문의 내용으로 미루어 자하 선생이 '운옹'이란 작가의 세 점 그림과 이에 상응하는 세 점의 시문을 구하여 자신의 '자하산장紫霞山莊[35]'에서 감상하며 홀로 만족하며 한껏 기꺼워 하는 모습이 눈에 선하다. 현재 자하에 관한 자료들에 따라 선생께서 돌아가실 당시 자신의 한양 집인 장흥방長興坊[36]집에 기거했다 하여 이 화첩도 장흥방에서

35)　현재 관악산 근처 서울대학교 캠퍼스 부지 내 있던 신위의 별장.

36)　현재 종로구鍾路區 적선동積善洞과 내자동內資洞에 걸쳐 있던 마을. http://seoul600.seoul.go.kr/seoul-history/inmul/johoo/1/482-1.html 참조.(서울시 사이트에도 몰년의 오류가 보인다.)

기거하시며 감상하며 제작한 것이 아닐까 생각도 하였지만, 이 시구의 내용으로 보아 '자하산장'에서 관악산의 풍광과 함께 이 운옹의 작품들을 감상하시며 지어 적으신 것으로 보는 것이 타당하다.

이 시의 서체에서 보이는 것처럼 글씨들이 이렇게 활기 넘치고 기운차며 생기 넘치는데 다음 해에 바로 돌아가시다니. 여러 현인들의 말씀처럼 인생이란 이처럼 부질없고 허무한 것이란 말인가?

밭 농막 사이에 한가로이
떠 있는 것 같구나

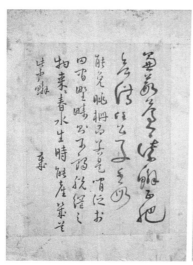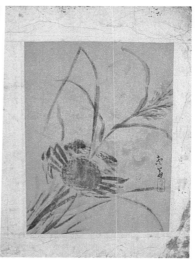

도 5·6 운옹雲翁, 『운옹화첩雲翁畵帖』 중 「겸가해蒹葭蟹」 도와 시문, 지본수묵 · 담채,
19세기 초, 각 면 24 x 31.3cm, 모암문고

다음 장을 넘기니 오른쪽 면에 앙증맞은 게와 갈대가 그려져 있고 왼쪽 면에 이 그림에 상응하는 시문이 적혀있다. 갈대가 화면을 좌측 하단에서 우측 상단으로 가로 지르며 그려져 있어 강한 생동감과 기운을 주고 있으며 살진 게는 갈대의 중간에서 약간 하단에 위치하고 있어 안정감을 준다. 또 '운옹雲翁' 관서款署[37]가 오른쪽 면 화면의 우측 하단부에 쓰어 있어 가히 두 화면에 시詩·서書·화畵가 절묘하게 조화를 이루고 있다. 그림에 약간의 담채를 섞어 채색하여 그림이 더욱 예쁘고 아름답다. 이제 시문의 내용을 살펴보자.

겸가해蒹葭蟹

蒹葭蒼蒼 紫蟹正肥

無借任公子手段

能免眺柵 而若是閒泛於田間墅疇

則可謂脫網之物 來歲春水生時能産幾首此不鮮[38]

물억새 갈대 푸르고 자주 빛 게는 살지었네

37) 관관, 관서款書, 관지款識, 관기款記라고도 하는데 그림을 그리고 거기에 작가의 이름과 함께 그린 장소나 제작일시, 누구를 위하여 그렸는가 등을 기록한 것이다. 관의 필치나 위치는 그림의 한 부분으로서 화면 구성의 측면에서도 중요한 구실을 한다.
38) 탈초 부분은 한국고전번역원의 도움을 받았다.

공자(게)의 수단은(솜씨는) 차임이 없다

능히 경계를 넘었고 밭 농막 사이에서 한가로이 떠 있는 것 같네

즉 가히 그물을 탈출한 까닭이로구나

새해 봄 물이 생길 때 이 게가 아니고 얼마나 더 생기겠는가 (새로운 게들이 나

오겠는가)

시문의 내용을 보니, 그림의 내용과 작가가 그림을 통하여 말하고자 하는 바가 뚜렷하게 잘 나타나 있다. 갈대와 함께 그려져 있는 자주 빛 살진 게가 더욱 생기 넘치고 자유롭게 보인다 했더니, 이는 농막 사이에 처 놓은 그물에 걸렸던 게가 능히 그 그물을 뚫고 나와 자유를 만끽하며 갈대와 함께 있음이다.

이러한 순간을 포착하여 작가가 그림과 시문으로 이 장면을 나타낸 것이다. 그림의 수준도 수준이지만, 필자의 개인적인 견해로 시문의 내용이 더욱 돋보이고 보는 이의 심금心琴[39]을 울린다고 생각된다. 도대체 '운옹'이라는 작가가 누구이길래 이러한 수준 높은 그림과 심오深奧[40]한 뜻이 담기어 있는 이런 시문을 남겼단 말인가? 그려진 갈대와 게의 필획들도 자유롭고 활달하며, 이에 걸맞

39) 어떠한 자극刺戟을 받아 울리는 마음을 거문고에 비유比喩 하는 말.

40) 사상이나 이론 따위가 깊이가 있고 오묘하다.

게 시문의 서체 또한 활달하고 생동감 넘치는 필치로 그림과 시문의 내용이 부합符合[41]된다. 작품을 들여다보면 들여다볼수록 여러 가지 의문과 궁금증이 일어 가슴이 답답해진다. 다음 장을 넘겨 보자.

41) 틀림없이 서로 꼭 들어맞음.

능히 시간을 따라 열고 닫는 것은
능히 얻은 것이 차고 비고 소멸하고 자라는
이치와 같다

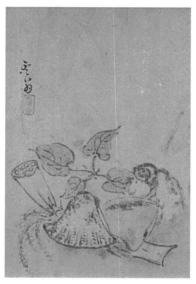

도 7·8 운옹雲翁, 『운옹화첩雲翁畵帖』 중 「개합우蚧蛤藕」 도와 시문, 지본수묵 · 담채, 19세기 초, 각 면 24 x 31.3cm, 모암문고

장을 여니 오른쪽 면에 조개蚧·대합蛤·연근藕이 화면의 하단부에 꽉 차게 그려져 있고 역시 왼쪽 면에 시문이 쓰어 있다. 조개·대합·연근이 화면의 하단에 위치하고 상단부는 여백을 두어, 마치 수확물들이 실제로 땅위에 놓여 있는 듯 안정감 있게 느껴진다. '운옹' 관서는 화면의 죄측 상단부에 있고 그 아래 붉게 도인이 찍혀 있다. 그림에 역시 약간의 담채를 가미하여 색상의 단조로움을 피했고 사실감을 높이었다. 이제 「개합우蚧蛤藕」 시문의 내용을 살펴보자.

개합우蚧蛤藕

日月盈虛之理蚧蛤淂之領

此二介物豈偶然哉

碧藕結實而有物在其份

能隨時開闔似能淂盈虛消長之理

益見畵工別版排鋪也

해와 달이 차고 비는 이치 조개와 대합을 얻은 깨달음

이 두 개의 사물이 어찌 우연이겠는가

푸른 연근이 결실을 맺고 사물이 있고 그 기운이 있어

능히 시간을 따라 열고 닫는 것은 능히 얻은 것이 차고 비고 소멸하고 자라는 이치와 같다

화공이 보고 판⁴²⁾을 나누어 배포⁴³⁾를 그렸구나

위 「개합우_{蚧蛤藕}」 장면을 포착하여 그림을 그리고 이러한 시문을 남겼다니, 실로 '운옹'이라는 작가의 문장 수준과 사유思惟의 깊이를 가늠하기 어렵다. 시문의 내용을 보니, 작가가 마실을 나갔다가 조개와 대합, 그리고 잘 여문 연근을 얻은 모양이다. 이 우연히 얻은 수확물들을 마당 바닥에 놓아두고 그 감회를 글로 표현한 것인데, 문장의 내용이 역시 심오深奧하다. 위 시문의 내용대로 해와 달이 차고 비는 이치와 조개와 대합의 시간에 따라 열고 닫는 깨달음, 또 시간에 따라 열매가 맺고 자라고 소멸하는 자연의 이치·철학을 이 두 면에 글과 그림으로 온전히 표현했다. 그림이 바닥에 놓여있는 사물들을 표현하고 있어 정적인 느낌을 주며, 이에 따라 시문의 글도 해서楷書⁴⁴⁾ 기운이 강한 서체로 정중히 써 내려갔다. 아! 도대체 '운옹'이 누구란 말인가? 지금까지 아무런 작가에 관한 단서端

42) 화면畫面.
43) 마음속에 품고 있던 생각, 계획.
44) 한자 서체의 하나. 예서에서 변한 것으로, 똑똑히 정자正字로 쓴다. 중국 후한의 왕차중王次仲이 만들었다고 전해진다.

緒[45]를 찾지 못 하였다. 다음 장에서는 어떠한 작가에 관한 단서를 찾을 수 있을까? 빨리 장을 넘겨 보자.

45) 어떤 문제를 해결하는 방향으로 이끌어가는 일의 첫 부분.

십자 천방 가지가지 열매 맺어
가히 사랑스럽구나

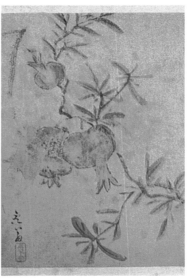

도 9-10 운옹雲翁, 『운옹화첩雲翁畵帖』 중 「유지실榴枝實」 도와 시문, 지본수묵 · 담채,
19세기 초, 각 면 24 x 31.3cm, 모암문고

장을 여니, 오른쪽 면에 석류나무 가지가 좌·우로 꺾이며 화면에 차게 그려져 있고, 그 가지 위에 석류 열매 세 개가 달려 있다. 가지가 대각선으로 꺾이며 왼쪽, 오른쪽으로 위치하고 있어 강한 생동감이 느껴진다. 이에 석류 열매 세 개가 화면의 중앙에서 시작하여 약간 좌측의 상단으로 이어지며 놓여 있어, 그림이 겉날리지 않고 정중한 느낌을 주어 '생동감'과 '정중함'이 절묘하게 조화를 이루었다. 이 「유지실榴枝實」 그림도 앞의 두 그림들과 마찬가지로 약간의 담채를 사용하여 색상의 단조로움을 피했고 사실감을 높였다. 특히 열매의 붉은 색과 가지 잎의 초록색이 대조를 이루어 보기 좋다.

왜 이 면에 석류나무와 가지를 그려 넣은 것일까? 왼쪽 면에 적혀 있는 시문을 살펴보자.

유지실 榴枝實

十子千房⁴⁶⁾枝枝結實可愛

一片紙畫三箇石榴畫工意趣

固有未可知者而其筆法可謂奪造化之妙

若使兒曹見之 則必爲曼倩手段矣

십자 천방 가지가지 열매 맺어 가히 사랑스럽구나

한 조각 종이에 세 개 석류를 그리고 화공의 뜻을 그리니

고유를 아직 알지 못한 자이고 그 필법은 가히 조화의 묘를 **빼앗는**구나

만약 아이들이 그것을 보고(면) 곧 반드시 만천의 솜씨라 할 것이다

석류나무 가지 가지에 석류 열매가 주렁주렁 열려 있는 것을 보고, 작가(운옹雲翁)가 이 풍광을 푸른 가지에 붉고 탐스럽게 여문 석류 열매들이 달려 있는 그림과 이를 진晉나라 대代 시인인 반악潘岳이 지은 '한거부閑居賦' 중 부분을 인용하여 멋진 글로 마무리 하였다.

이 시문은 내용도 내용이지만, 드디어 '운옹雲翁'이라는 작가가 누

46) '천방千房'은 수 많은 석류 열매를 가리키는 것으로, 진晉나라 시인 반악潘岳(247~300)이 석류를 두고 지은 시인 '한거부閑居賦'에 "수 많은 석류 열매들이 한 꼭지에 달려 열 개가 모두 꼭 같구나(千房同蒂 十子如一)"라 읊은 것에서 유래된 말이다.

구인지 그 단초端初[47]를 제공하여 주어 그 어떤 시문보다 중요하다. 자, 이제 지금까지 살펴본 세 편의 그림들과 글들을 그리고 지은 '운옹'이라는 작가가 누구인지 밝혀보자.

작가에 관한 단초가 되는 시문의 문장을 다시 한 번 살펴보면,

若使兒曹見之 則必爲曼倩手段矣
만약 아이들이 그것을 보고(면) 곧 반드시 만천의 솜씨라 할 것이다

[유지실榴枝實 중中]

위 글로 미루어 이 그림들과 글을 그리고 지은 이가 '만천曼倩[48]' 이라는 사실을 확인할 수 있다. 그렇다면 '만천'이라는 이는 과연 누구일까?

47) 실마리.
48) '만청曼倩'이라 불릴 수도 있지만 이는 옳지 않다. '만曼'과 '천倩' 두 자 모두 '아름답다'는 의미로 '만천曼倩'이라 불려야 옳다.

'운옹雲翁', '만천曼倩', 그는 누구인가

'만천曼倩'에 관한 사료들을 찾아보니, 매우 흥미로운 사실이 발견 되었다. '만천'이 다름 아닌 '유한준兪漢雋'[1732(영조36)~1811(순조11)]의 자字[49]로 쓰였던 사실을 알 수 있다. 그렇다면 사전에 나타나 있는 '유한준'에 관한 내용을 알아보자.

49) 자字는 한자 문화권, 특히 중국이나 한국, 일본에서 성년이 되는 관례 때 받는 이름인 관 명과 함께 스스럼없이 부를 수 있도록 짓는 새로운 이름을 말한다. 이는 이름이 부모가 주 신 것으로서 부모님이나 스승, 왕(혹은 황제) 외에는 함부로 부르지 못하는 것으로 인식했 던 데에 기인한다. 따라서, 관례 전까지 어릴 때 쓰던 이름인 아명兒名이 따로 있다.
본명이 태어났을 때 부모에 의해 붙여지는 데 비해 자는 윗사람이 본인의 기호나 덕을 고 려하여 붙이게 되며 자가 생기면 본명은 별로 사용하지 않는다. 그래서 본명을 휘명諱名이 라고도 한다. 흔히 윗사람에 대해서는 자신을 본명으로 말하지만 동년배 이하의 사람에게 는 자를 쓴다. 다른 사람을 부를 때도 자를 사용하나 손아래 사람인 경우, 특히 부모나 스 승이 그 아들이나 제자를 부를 때는 본명을 사용한다.

유한준兪漢雋

[1732(영조36)~1811(순조11)]

　본관은 기계杞溪, 자는 만청曼清[50] 또는 여성汝成, 호는 저암著庵 또는 창애蒼厓이다. 처음 이름은 한경漢炅이었다. 당대의 문인·서예가로 이름 높던 유한지兪漢芝의 육촌형으로 문장뿐 아니라 서화에도 뛰어난 재능을 지녔던 학자이다. 1768년(영조 44) 진사시進士試에 합격하여 김포군수 등을 거쳐 벼슬이 형조참의에 이르렀다. 남유용南有容[51]의 제자로 송시열宋時烈을 추앙하여『송자대전宋子大全』을 늘 곁에 두고 지냈다 한다. 당대의 뛰어난 문장가로 이름이 높았으며

50) 자가 '만청曼清'이라 오기되어 있다. '만천曼倩'이라고 수정되어야 한다.

51) 1698(숙종 24)~1773(영조 49). 조선 후기의 문신. 본관은 의령宜寧이고, 자는 덕재德哉, 호는 뇌연雷淵·소화小華이며, 시호는 문청文清이다. 대제학 남용익南龍翼의 증손자이고, 동지돈령부사 남한기南漢紀의 아들이며, 이재李縡의 문하에서 공부하였다. 1721년(경종 1) 진사進士가 되어 강릉참봉康陵參奉·종묘서부봉사·세자익위사시직世子翊衛司侍直·군자감주부·형조좌랑·영춘현감永春縣監을 지내고, 1740년(영조 16) 알성문과謁聖文科에 병과로 급제하였다.
　정언正言으로 있을 때 영조에게 간관諫官은 필요하다면 시비를 끝없이 따져야 한다는 상소를 올려 해남으로 찬배되었다. 1743년 홍문관에 등용된 후 부교리·부수찬·응교·교리 등과 세자시강원世子侍講院의 문학·필선·보덕 등의 직을 거쳤으며, 1747년(영조 23) 응교로 있을 때 군덕10조君德十條를 진언하여 군주의 성실을 강조하였다. 1748년에 통·정通政으로 승진하고 승지承旨·판결사·형조참의를 거쳐 승문원제조·대사성·예조참판·예문관제학·홍문관제학 등을 역임하였다.
　1754년 원손보양관元孫輔養官이 되어 세손이었던 정조를 무릎에 앉혀놓고 글을 가르쳤으며, 이듬해 '천의리편闡義理編'의 찬집당상纂輯堂上을 겸직하였다. 예문관제학·비변사제조·세자좌부빈객世子左副賓客·병조참판·대사헌大司憲·대사성을 거쳐 1757년 원손사부元孫師傅가 되었다. 이어 호조참판·대제학·지성균관사知成均館事를 역임하고 1765년에 형조판서가 되었으며 이듬해 정헌正憲으로 승진한 뒤 사직소를 올려 1767년에 봉조하奉朝賀로 기로소耆老所에 들어갔다.
　문장과 시詩에 뛰어나고 서예書藝에도 일가를 이루었다. 문집에『뇌연집』, 저서에『명사정강明史正綱』등이 있으며, 충청북도 단양군에 있는 우화교비羽化橋碑와 해백윤세수비海伯尹世綏碑 등에 글을 남겼다. [두산백과사전]

저서로『저암집』이 있다. 그림에도 남다른 재능이 있었다고 하지만, 그것을 입증할 만한 작품은 남아 있지 않다. 그러나 벗으로 둔 화가들은 많았던 듯 당시 화가들의 그림에서 그가 쓴 제발문題跋文이 자주 눈에 띈다.[두산백과사전 참조]

유한준에 관한 백과사전의 설명을 살펴보니,『운옹화첩』에 쓰여 있는 '만천曼倩'이 다름 아닌 저암著庵 유한준俞漢雋의 자字일 가능성이 매우 크다. 세간의 유한준 '자字'에 관한 오류는 앞서 살펴보았다[52]. '운옹'과 '만천'이 유한준의 호와 자가 맞다면, 이『운옹화첩』은 자하 선생 자신이 존경하던 저암 선생의 글과 그림들을 구하여 자신의 별서인 관악산 자하산장紫霞山莊으로 가지고 돌아와 관악산의 멋진 풍광과 더불어 즐겁고 기쁘게 완상玩賞한 후, 집안의 보물로 만들어 대대손손 물려주기 위하여 손수 작첩하신 그야말로 귀중한 지보至寶가 아닐 수 없다.

유한준이 태어난 해가 1732년으로 신위의 1749년보다 17년 앞서므로 시기적으로도 충분히 맞아 떨어진다. 유한준은 당대의 대문장가로 연암燕巖 박지원朴趾源[53]과 쌍벽을 이루었다고 전해지는데,

52) 본서 각주 48, 50 참조

53) 朴趾源(1737~1805), 본관 반남潘南, 자 중미仲美, 호 연암燕巖이다. 돈령부지사敦寧府知事를 지낸 조부 슬하에서 자라다가 16세에 조부가 죽자 결혼, 처숙妻叔 이군문李君文에게 수학, 학문 전반을 연구하다가 30세부터 실학자 홍대용洪大容과 사귀고 서양의 신학문에 접하였다.

그와 그의 작품들에 관한 연구가 상당 부분 이루어졌다고 생각되나 박지원에 비하여 미흡하다는 생각이 든다.[54] 아마도 박지원에 비하여 남아있는 작품의 수가 적은 것이 이유 중 하나라고 생각되는데[55], 이후 유한준에 관한 다각적인 재조명 작업이 이루어지기를 바란다.

'그림(예술작품)을 감상하는 방법'으로 우리에게 잘 알려진 유한준이 중인 출신 의관醫官으로 당대 수장가였던 석농石農 김광국金光國

1777년(정조 1) 권신 홍국영洪國榮에 의해 벽파僻派로 몰려 신변의 위협을 느끼자, 황해도 금천金川의 연암협燕巖峽으로 이사, 독서에 전념하다가 1780년(정조 4) 친족형 박명원朴明源이 진하사겸사은사進賀使兼謝恩使가 되어 청나라에 갈 때 동행했다. 랴오둥[遼東]·러허[熱河]·베이징[北京] 등지를 지나는 동안 특히 이용후생利用厚生에 도움이 되는 청나라의 실제적인 생활과 기술을 눈여겨 보고 귀국, 기행문『열하일기熱河日記』를 통하여 청나라의 문화를 소개하고 당시 한국의 정치·경제·사회·문화 등 각 방면에 걸쳐 비판과 개혁을 논하였다.
1786년 왕의 특명으로 선공감감역繕工監監役이 되고 1789년 사복시주부司僕寺主簿, 이듬해 의금부도사義禁府都事·제릉령齊陵令, 1791년(정조 15) 한성부판관을 거쳐 안의현감安義縣監을 역임한 뒤 사퇴했다가 1797년 면천군수沔川郡守가 되었다. 이듬해 왕명을 받아 농서農書 2권을 찬진撰進하고 1800년(순조 즉위) 양양부사襄陽府使에 승진, 이듬해 벼슬에서 물러났다.
당시 홍대용·박제가朴齊家 등과 함께 청나라의 문물을 배워야 한다는 이른바 북학파北學派의 영수로 이용후생의 실학을 강조하였으며, 특히 자유기발한 문체를 구사하여 여러 편의 한문소설漢文小說을 발표, 당시 양반계층의 타락상을 고발하고 근대사회를 예견하는 새로운 인간상을 창조함으로써 많은 파문과 영향을 끼쳤다.
이덕무李德懋·박제가·유득공柳得恭·이서구李書九 등이 그의 제자들이며 정경대부正卿大夫가 추증되었다. 저서에『연암집燕巖集』,『과농소초課農小抄』,『한민명전의限民名田義』등이 있고, 작품에『허생전許生傳』,『호질虎叱』,『마장전馬駔傳』,『예덕선생전穢德先生傳』,『민옹전閔翁傳』,『양반전兩班傳』등이 있다.

54) 유한준과 박지원이 본래 가까운 문우文友였으나 후에 사이가 벌어져 서로 '원수 집안'이 되었고, 이후 유길준과 박규수 대代에 다시 화해하였다는 일화에 관하여 본고에서는 다루지 않는다. 이에 관한 적지않은 글들을 어렵지 않게 찾을 수 있다.

55) 유한준의 시문집은『저암집著菴集』과『자저自著』가 전하는데,『저암집著菴集』내「석농화원발石農畵苑跋」이 수록되어 있다.

(1727~1797)에게 지어준 발문인 「석농화원발石農畵苑跋56)」을 살펴보면, '만천曼倩'이 다름아닌 저암 유한준이라는 사실을 더욱 명확하게 알 수 있다.

図 11·12 유한준, 『저암집著菴集57)』 중 「석농화원발石農畵苑跋」

56) 지금까지 이 유한준의 「석농화원발」에 관한 올바른 이미지나 해제를 보지 못하였다. 비단 이 발문만의 문제가 아니다. 거의 모든 한자 원문들의 해제에 있어 나타나는 문제이다. 비록 큰 틀에서의 의미는 크게 다르지 않을 수 있으나, 이와 같은 기초 사료에서의 사소한 문제는 종국에 그 연구에 대한 큰 오류의 원인이 된다. 이 분야뿐 아니라 국내 모든 학문 분야에 있어서 기초사료 연구의 정확성이 중요한 이유이다.

57) 유한준, 『自著』 「自著準本[一]」 발문跋 중 '석농화원발'.

석농화원발 石農畵苑跋

畵有知之者 有愛之者 有看之者 有畜之者 䭇長康[58]之厨 侈王涯[59]之
壁 惟於畜而已者 未必能看 看矣而如小兒見相似 啞然而笑 不復辨丹靑
外有事者 未必能愛 愛矣而惟毫楮色采是取 惟形象位置是求者 未必能
知 知之者形器法度且置之 先會神於奧理冥造之中 故玅不在三者之皮粕
而在乎知 知則爲眞愛 愛則爲眞看 看則畜之 而非徒畜也 石農金光國元
賓玅於知畵 元賓之看畵 以神不以形 擧天下可好之物 元賓無所愛 愛畵
顧益甚 故畜之如此其盛也 余觀其逐幅題評 其論雅俗高下奇正死活 如
別白黑 非深知畵者不能 儘乎其非徒畜之畵也 雖然自古好事者多好畵 好
畵不足以斷元賓 元賓故博雅 甚有風韻 喜飮酒 酒酣論古今得失 誰可誰
不可昂 然有掃空千古之氣 少與名下士[60] 金光遂成仲 李麟祥元靈遊 今

58) 고개지顧愷之의 자.
59) 당나라 대 재상.
60) 문예 또는 학문 분야에서 명망이 높은 사람.

元賓老白首 舊從零落[61] 而余乃始交元賓相得也 元賓求余帖跋 余不知畫
者 只言其事有如上者 而論其爲人以系之 以見余於元賓不專以畫 所好有
在 元賓慶州人 石農其號云

(庚戌[62] 上巳[63]太倉[64]下兪漢雋曼倩[65]書于池上)[66]

그림은 그것을 아는 사람이 있고, 사랑하는 사람이 있고, 보는 사람이 있고,
소장하는 이가 있다. 장강의 그림으로 부엌을 장식하고, 왕애王涯의 그림으로 벽
에 사치하는 것은 오직 이미 소장하는 사람일 뿐이니 반드시 능히 그림을 볼 수
없다. 볼 뿐이나 어린아이가 보는 것과 같이 서로 유사하여 아연하나 웃는다. 붉
은색과 푸른색 밖에 있는 것(일과 사람)을 채우거나 깎지 못하여 반드시 능히 사
랑할 수 없다. 사랑할 뿐이나 오직 붓끝, 종이, 색채 이것을 가지는 것이다. 오직
(그림의) 형상, 위치 이것을 구하는 사람은 반드시 능히 알지 못한다. (그림을) 아는
사람은 외형(형태), 기법이나 법도에 있어서, 먼저 (그림의) 오묘한 이치와 아득한
조화 중에 (그림의) 정신을 만나고 깨닫는다. 그런고로 (그림 감상의) 묘는 세부류의
사람(사랑하고, 보고, 소장하는) 껍데기·찌꺼기에 있지 않고, 아는 것에 있는 것이다.

61) 권세權勢나 재산, 살림이 줄어서 보잘것없이 됨; 초목草木이 시들어 떨어짐.
62) 경술년 1790년.
63) 음력 3월 3일, 삼짇날.
64) 광흥창廣興倉. 조선 시대에, 호조戶曹에 속하여 관원의 녹봉에 관한 사무를 맡아보던 관
 아. 태조 원년(1392)에 설치하였다가, 고종 33년(1896)에 없앴다.
65) 유한준의 자字.
66) 이 괄호 안의 내용은 『저암집』 「석농화원발石農畵苑跋」에서는 찾아볼 수 없고, 김광국의
 『석농화원』 「석농화원발石農畵苑跋」에서 볼 수 있다.

알게 되면 곧 진실로 사랑하게 되고, 사랑하면 곧 진실로 보게 되며, 보면 곧 그
것을(그림을) 소장하게 되는데, 이것은 그저 가져 쌓아두는 것과는 다르다.

석농 김광국의 자는 원빈元賓이며, 그림을 알아보는 데 현묘했다. 원빈(김광국)이
그림을 보는 것은 정신으로써 보는 것이지 형태로써 보는 것은 아니다. 천하의 가히
좋아하는 물건을 열거하여 (이에) 원빈은 아끼는 바가 없었다. 그림을 사랑하여 사
고 더하는 것이 심하였다. 그런 연유로 쌓인 것이 이와 같이 성대하다. 나는 그가 그
폭을 따라 평을 쓴 것을 보았는데, 그 논의는 고아함과 속됨, 높고 낮음, 기이함과 범
상함[67], 죽음과 삶을 백흑(흑백)과 같이 나누었으니 깊이 그림을 아는 자가 아니면
능히 할 수 없는 것이었다. (최고로구나!) 그는 그림을 그저 쌓아두는 무리가 아니다.

비록 자고로 호사자가 그림을 좋아함이 많았으나 그림을 좋아하는 것만으로
원빈을 판단하기에 부족하다. 원빈은 박식하고 단아하며, 풍운에 깊음이 있고,
술 마시기를 좋아했다. 술에 겨워 고금의 득과 실을 논하였고, 누가 옳고 누가 그
른지에 밝았다. 그리하여 헛된 많은 옛 기운을 제거하였다. 어려서는 명하사 김
광수 성중[68], 이인상 원령[69]과 더불어 사귀었다. 이제 원빈은 늙어 머리가 희었
고, 예전에 영락[70]을 좇아 시들었으나 나와 원빈이 교유를 시작함에 서로에게

67) 표준標準, 평범함.
68) 김광수의 자字.
69) 이인상의 자字.
70) 목록의 방대함으로 이 추측의 오류 가능성이 있으나, '영락' 단어의 의미로 미루어 당시 김
 광국이 늙었을 뿐 아니라 그 '가세'도 기울었음을 추측할 수 있다. 보다 깊은 연구가 필요
 하다. 각주 61 참조.

득이 되었다. 원빈이 나에게 첩(석농화원첩)의 발문을 구하였다. 나는 그림을 아는 이가 아니다. 다만 이와 같은 일이 위와 같이 있음을 말하고 그 사람됨을 논함으로써 (발문을) 맺었다. 이로써 나는 원빈이 좋아하는 바가 있어 그림을 모은 것이 아니라는 것을 보았다. 원빈은 경주慶州 사람이고, 석농石農은 그 호이다.

(경술년(1790년) 삼짇날 태창 아래에서 유한준 만천이 연못 위에서 쓰다.)

김광국『석농화원』의 「석농화원발石農畵苑跋」 중 마지막 관기款記 부분을 보면,

庚戌上巳太倉下兪漢雋曼倩書于池上
경술년(1790년) 삼짇날 태창 아래에서 유한준 만천이 연못 위에서 쓰다.

이 관기 부분에 '유한준兪漢雋,' '만천曼倩'이라 유한준 자신이 뚜렷하게 기록하였다는 것을 알 수 있다. 그리고 김광국의 소장품 목록을 적은 『석농화원石農畵苑』 책이 경술년(1790년) 전·후에 만들어졌다는 사실을 알 수 있다. 또, 1790년 당시 유한준의 거처가 '태창(광흥창)' 부근으로 현재의 마포구 창전동 일대였다는 것도 말하여 준다. 경술년(1790년) 화창한 봄 삼짇날 창전동 일대 어느 연못 위 정자에서 이 발문을 쓰고 계신 저암 선생과 그 앞에서 발문을 청한 후 이 모습을 바라보며 앉아 계신 석농, 두 선생의 기침소리가 실제로 들리는 듯하여 몸이 떨려온다.

알게 되면 곧 진실로 사랑하게 되고,
사랑하면 곧 진실로 보게 되며,
보면 곧 그림을 소장하게 되는데,
이것은 그저 가져 쌓아두는 것과는 다르다

<div align="right">유한준兪漢雋 「석농화원발石農畫苑跋」 중</div>

도 13 「저암공著菴公 영정影幀」, 견본채색, 1800년(정조24), 76 X 120cm, 규장각

현재 규장각에 저암공(유한준)의 영정이 전하고 있는데[71], 이 영정의 우측 상단에 씌어 있는 발문을 살펴보면, 위 사실이 더욱 명확해 진다.

著公六十九歲眞[72]

非此瓮而誰歟

畧似乎虛靜之氣像而性則汎隱

若有望遠之思慮而心也

疏斯其所以平生之攸盧

非古非今非實非虛非道非禪非隱非放也於

‘曼’‘倩’(인장)

저옹의 69세 시 진영이다

이 늙은이가 아니다 그러면 누구이냐

대략 비슷한가 조용한 곳의 기운과 형상이고 성품이 곧 넓고 수줍다

망원의 사려 마음이 있는 듯하다

이것(망원지사려 마음)이 트이는 것 그것이 평생의 유노(허술한 바)인 까닭이다

71) 규장각은 1997.12.11일 기계유씨杞溪兪氏 대종회大宗會로부터 문중에서 보관해오던 조선 후기의 문신이자 학자인 유황兪榥, 유언호兪彦鎬, 유한갈兪漢葛, 유한준兪漢雋, 유치선兪致善(항렬순) 등 5점의 영정을 기증받았다.

72) 문화재청, 『한국의 초상화 - 역사 속의 인물과 조우하다』(눌와, 2007)에 유한준 초상에 관한 발문과 그 해제가 있다. 다시 한 번 기초사료 조사와 연구의 중요성을 느끼게 한다. 위 내용과 비교하며 살펴보기 바란다.

옛날도 아니고 지금도 아니고 충실한 것도 아니고 허접한 것도 아니고

도도 아니고 선도 아니고 수줍은 것도 아니고 드러내는 것도 아니다

'만' '천'

이 영정 발문을 살펴보면, '만', '천'이라 도인이 찍혀있는 것을 볼 수 있다.

따라서 이 『운옹화첩雲翁畵帖』의 '운옹雲翁'은 다름 아닌 저암 유한 준의 만년晩年시기 호號이며, 화첩 내 '운옹'이라 관서된 세 점의 그림과 그에 상응하는 시문들은 유한준에 관한 연구에 귀중한 사료가 된다. 특히 세 '겸가해'도, '개합우도, 그리고 '유지실'도 그림[73]은 현재 전하는 운옹(저암) 유한준의 유일한 그림들로 그 소중함이 더할 수밖에 없다.

73) '운옹'이라는 호를 사용한 것으로 보아 위 그림들과 글들이 만들어진 시기는 1790s로 보는 것이 타당하다.

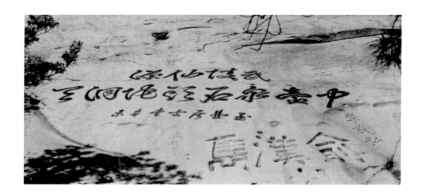

도 14 강원도 동해시 무릉계곡 내 무릉반석 암각들

　'운옹(자 만천)' 유한준이 쓴 『운옹화첩』 내 「겸가해」 그리고 「유지실」 시문을 보면 그 서체가 매우 유려한 초서草書체로 쓰여 있다. 그리고 이 초서는 어딘지 모르게 우리나라 4대 명필[74] 중 한 분인 양사언의 영향이 느껴진다. 이러한 생각을 하는 중 강원도 동해시 무릉계곡 무릉반석에 새겨져 있는 '유한준兪漢雋'(도 14)의 각자를 보게 되었다. 재미있는 점은 유한준 각자 위에 양사언이 각하였다 전해지는 글이 있다.[75]

74) 안평대군安平大君 이용李瑢(1418~1453), 봉래蓬萊 양사언楊士彦(1517~1584), 석봉石峯 한호韓濩(1543~1605), 추사秋史 김정희金正喜(1786~1856). [자암自庵 김구金絿(1488 ~ 1534)를 넣기도 한다.]

75) 양사언 외에 옥호자 정하언[1702년(숙종 28)~1769년(영조 45)]이 삼척부사 재직 시(1750~1752) 신미년(1751년) 봄에 썼다는 주장이 있다. 본고에서 이에 관하여 깊게 다루지 않는다.

武陵仙源 中臺泉石 頭陀洞天

무릉선원 중대천석 두타동천

玉壺居士 辛未春

옥호거사 신미춘(1571년 봄)

이 반석 위에 새겨져 있는 양사언의 초서 글 바로 아래 유한준이
한자 한자 거대한 크기로 자신의 이름을 각刻하여 놓았다는 사실
이 우연일까? 너무 이야기가 길어졌다. 다시 화첩으로 돌아와 이
제 서둘러 장을 넘겨 첩의 마지막 두 면을 천천히 살펴보자.

어찌 그대의 집에서 다시 보아
이토록 오래 전하는가

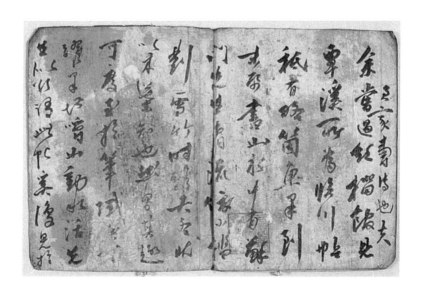

도 15 권돈인權敦仁, 『운옹화첩雲翁畫帖』 중 발문跋文, 지본수묵, 1846년(헌종 12년),
각 면 24 x 31.3cm, 모암문고

화면을 여니, 이재 선생이 두 면에 걸쳐 역동적 필치로 막힘없이 써 내려간 발문이 시원하게 펼쳐져 있다. 발문을 보자.

이재彝齋 권돈인權敦仁 발문跋文

余嘗過飽榴館[76]

見覃溪[77]所爲臨川帖秪有略箇魚果到末紙

畵山水中有蘇門先生看流

依小檻劉雪竹時○大冬[78]狀 以來導知也

然冒其趣可度

至於筆域則可濯果堪嚼

山動水活 先生似欲謂此帖

奚復見於君家 壽傳也夫

내가 과거 '포유관'에서 감상할 때

담계의 소위 '임천첩'을 보았는데 그 마지막 장에 이르러

약 몇 개의 물고기와 과실이 있었다

76) 석류나무가 가득한 집'이란 의미로 연행 시 만났던 문우 중 한 분의 집이나 서재의 당호로 생각되나 확실치 않다. 연구가 필요하다.

77) 담계覃溪 옹방강翁方綱.

78) 한겨울.

산수를 그린 중에 선문이 있고 선생이 흐름을 보고

작은 난간을 따라 설죽을 늘어놓아 한겨울 상황을 나타냈다

이것으로 도를 알고 부르는 것이다

그 뜻과 옳은 법도로 나아가

붓의 영역에서 성대함에 이르면 결과가 뛰어남을 맛볼 것이다

산이 움직이고 물이 흘러 선생과 이 첩에서 하고자 한 이유가 같으니

어찌 그대의 집에서 다시 보아 (이토록) 오래 전하는가

발문의 내용도 중요하지만 우선 이재의 서체에 눈길이 간다. 힘차고 생동감이 넘치는 중에 정중함이 있고 정중함이 느껴지다 다시 역동적 필치로 바뀐다. 이러한 점이 글을 바라보는 이들로 하여금 지루함을 느끼지 못하게 하고 글을 보는 재미를 준다. 특히 발문의 마지막 부분 글자와 글자의 이음을 보니 당시 흥에 겨워 신필로 발문을 써 내려가는 이재의 모습이 눈에 선하다.

운옹화첩이 만들어진 해가 1846년으로, 이는 권돈인이 영의정에 제수除授된 지 1년이 되는 해이다. 이 당시 권돈인의 나이는 64세(만 63세)로 그 필력이 더욱 깊어지고 오묘한 경지에 들어선 만년의 시기로 볼 수 있다. 발문의 내용을 살펴보면 몇 가지 흥미로운 사

실을 알 수 있다.

먼저 권돈인은 자신이 연행燕行 시[79] 만난 문우 중 한 분의 집 혹은 서재인 '포유관飽榴館'을 가게 되었고, 그곳에서 담계 옹방강 선생의 소위 '임천첩臨川帖' 작품을 보았는데, 첩 내에 난간을 따라 설죽雪竹을 늘어놓은 산수화가 있었고 마지막 장에 이르러서는 이 운옹 유한준의 그림과 같이 약 몇 마리의 물고기와 몇 개의 과일이 그려져 있는 그림이 있었다는 사실을 언급하고 있다. 이는 담계의『임천첩』과 자하의 시문, 운옹의 그림, 그리고 시문이 담기어 있는 이『운옹화첩』을 동일시하여 작품의 뛰어남을 상찬上讚하고 있는 것이다. 또 담계 선생이 '임천첩'을 통하여 구하고 말하려고 하는 바와 자하 · 운옹이 이 '운옹화첩'을 통하여 하려는 바가 서로 같다고 극찬하며 발문을 맺고 있다.

발문의 마자막 문장 "어찌 그대의 집에서 다시 보아 (이토록) 오래 전하는가?"로 유추하여 생각해 보면, 권돈인이 이 발문을 쓰신 장소가 다름 아닌 자하 신위의 거처인 것을 알 수 있다. 아마도 '자하 산장'에서 내려와 서울 장흥방 집에 머무르던 자하 선생이 이제 막 여의정이 된 이재 선생을 자신의 집에 초청하여 이『운옹화첩』을

79) 권돈인은 1819년과 1835년(헌종 2)에 동지사冬至使의 서장관과 진하겸사은사進賀兼謝恩 使로 청나라에 다녀왔는데, 위 연행 시기는 정황상 1835년으로 보는 것이 타당하다고 생 각된다.

보이고 첩의 마지막 두 면에 발문을 청하여 첩의 대미를 장식하려
했음이리라.

아! 이 첩 안에 운옹 유한준, 자하 신위, 그리고 이재 권돈인 등
당대 세 분 석학碩學의 혼魂과 철학哲學이 담기어 있음을 알겠다. 책
을 덮으며 세 분 선생의 가르침을 생각하니 갑자기 머리가 아득해
지고 가슴이 아련해진다.

IV

—

결結

지금까지 미약하게 나마 『운옹화첩雲翁畵帖』에 담기어 있는 역사적 사실과 전반적인 내용 및 그 의미 등을 살펴보았다. 자하 신위 선생이 손수 작첩하여 후손에게 대를 이어 간직하게 했다는 점과 첩의 마지막 두 면에 이재 권돈인 선생이 장문의 발문을 남기셨다는 사실 외에 전혀 알려진 것이 없는 이 『운옹화첩』에 관한 연구가 쉽지만은 않았지만, 다행히 본 첩에서 떨어진 자하의 시문이자 본 첩의 앞 두 면인 '자하칠십팔수紫霞七十八叟 산중영산山中嶺山'을 구하여 이 『운옹화첩』에 담기어 있는 내용과 그 의미를 온전히 그리고 상세히 살필 수 있었다.

이 논고의 I·II 장에서 『운옹화첩雲翁畵帖』의 구성을 살펴보고 소장자와 작품과의 인연을 언급했고, 첩이 만들어지게 된 연유와 내력을 알아보고, 이 화첩의 원주인이자 첩을 손수 만든 자하 신위 몰

년의 오류를 바로잡았다. 또한 III 장에서 화첩 내에 담기어 있던 3 폭의 그림들과 제시·발문을 살펴 각 글의 내용과 의미 그리고 각 그림의 형태와 담기어 있는 의미, 글과 그림의 관계를 상세히 살펴보았다. 이러한 과정들을 통하여 이 화첩의 정확한 의미와 그 진정한 가치를 알아보고 발견하려고 노력했다. 특히 지금까지 전혀 알려지지 않았던 '운옹雲翁'이 조선시대 저명한 학자이자 대문장가·서화가였던 저암著菴 유한준俞漢雋이 그의 만년 시절 사용하였던 아호雅號였고 화첩 내에 전하고 있는 각 세 점의 그림들과 시문들이 다른 이가 아닌 유한준의 작품들이며 세 점의 그림들은 현재 전하는 유일한 유한준의 그림들임을 밝힐 수 있었다.

지금까지에서 볼 수 있듯이 『운옹화첩』 안에는 대표적인 조선시대朝鮮時代 문인이라 할 수 있는 자하 신위, 이재 권돈인 그리고 운옹 유한준 3인 삶의 한 궤적과 사상·철학이 서로 맞물리며 고스란히 담기어 있음을 볼 수 있다.

인생 만년 자신의 관악산 자하산장과 서울 장흥방 집을 오가며 유유자적한 삶을 살아가던 중 자하 신위는 어디에선가 선학 운옹 유한준의 세 점 그림과 이에 상응하는 시문을 구하게 된다. 이 그림과 시문을 찾아 얻은 신위는 이 사실이 크게 기뻤는지 이 작품들을 자신의 산장으로 가지고 가 천천히 음미하며 감상하게 된다.

관악산 산마루에 흰 구름이 걸리어 있는 충분히 경이로운 풍광과 함께 자신이 구한 유한준의 그림과 시문을 감상하던 신위는 크게 감명을 받았는지 자신의 삶을 중국 양나라 시대 학자인 도홍경의 삶에 이입하여 시를 적어 내려간다.

산중영상 山中嶺上

山中何列有

嶺山多白雲

秪可自怡悅

不堪持贈君

紫霞七十八叟

산 중에 무엇이 있나

산 마루에 흰 구름만 가득하구나

다만 가희 스스로 즐거울 뿐이니

그대에게 줄 수는 없구나

자하칠십팔수

유한준의 유묵들을 집안의 가보로 대를 이어 보관케 하기 위하여 신위는 손수 자신의 시문과 운옹의 유묵들을 합쳐 첩으로 만든다. 이 사실로 미루어 자하 신위가 얼마나 운옹 유한준을 흠모하고 존경했는지 알 수 있다. 완성된 화첩의 표지에 '운옹화첩'이라 제하고 또 이재 권돈인에게 이 화첩을 보이고 발문을 받기 위하여 화첩의 마지막 두 면을 비워두는 것도 잊지 않았다. 완성된 화첩을 가지고 자신의 서울 장흥방 집으로 돌아온 자하는 막 영의정에 제수된 이재 권돈인을 자신의 집으로 청하여 이 화첩을 보이고 함께 감상을 한다. 첩을 완상한 권돈인 또한 이 유한준의 유묵들에 마음이 동했는지 이재 특유의 힘차고 생동감 넘치는 필치로 자신이 청나라 연행 시 보았던 담계 옹방강의 '임천첩'에 빗대어 두 면에 걸쳐 발문을 써 내려간다.

이재彝齋 권돈인權敦仁 발문跋文

余嘗過飽榴館
見覃溪所爲臨川帖秪有略箇魚果到末紙
畵山水中有蘇門先生看流
依小檻劉雪竹時〇大冬狀 以來導知也
然冒其趣可度

至於筆域則可濯果堪嚼

山動水活 先生似欲謂此帖

奚復見於君家 壽傳也夫

내가 과거 '포유관'에서 감상할 때 (석류나무가 가득한 집)

담계의 소위 '임천첩'을 보았는데 그 마지막 장에 이르러

약 몇 개의 물고기와 과실이 있었다

산수를 그린 중에 선문이 있고 선생이 흐름을 보고

작은 난간을 따라 설죽을 늘어놓아 대동大冬 상황을 나타냈다

이것으로 도를 알고 부르는 것이다

그 뜻과 옳은 법도로 나아가

붓의 영역에서 성대함에 이르면 결과가 뛰어남을 맛볼 것이다

산이 움직이고 물이 흘러 선생과 이 첩에서 하고자 한 이유가 같으니

어찌 그대의 집에서 다시 보아 (이토록) 오래 전하는가

이렇게 완전하게 화첩을 완성하여 후손들에 남긴 신위는 이 첩을 만든 다음 해 1847년 생의 마지막을 맞게 된다.

왜 자하 신위 선생은 이 화첩을 남겨 후손들에게 가보로 전하였을까? 이 논고를 쓰는 내내 이 의문이 필자의 머리 속을 떠나지 않

았다. 지금 이 글을 맺는 시점에까지 확실한 대답을 할 수 없다. 다만 필자가 생각하는 한 대답은 이것이다. 사소한 일상 속에 마주하고 지나치게 되는 한 장면 한 장면을 그냥 스쳐지나치지 않고 포착하여 그 안에서 진리眞理· 도道를 찾는 '선비의 자세와 마음가짐', 이것을 후대에 전하려 함이 아니었을까?

조선시대 선비 운옹 유한준의 향기가 진하게 퍼진다.

日月盈虛之理蚧蛤淂之領
此二介物豈偶然哉

해와 달이 차고 비는 이치 조개와 대합을 얻은 깨달음
이 두 개의 사물이 어찌 우연이겠는가

서원아회첩의 재구성 후

西園雅會帖

I

—

서序

'옥동척강 玉洞陟崗'에 나타난 7인,
그들은 누구인가?

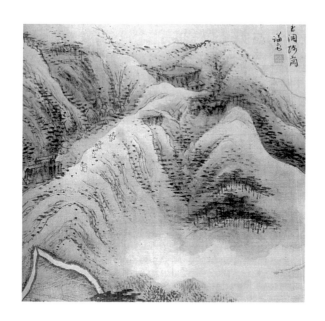

도1 정선鄭敾, 『서원아회첩西園雅會帖』 중 「옥동척강玉洞陟崗」 (기미년 여름, 1739),
　　　견본담채絹本淡彩, 34.5 x 34.0cm, 개인소장

도 1-1 정선鄭敾, 『서원아회첩西園雅會帖』 중 「옥동척강玉洞陟崗」부분 (기미년 여름, 1739), 견본담채絹本淡彩, 33.5 x 33.8cm, 개인소장

　위 「옥동척강玉洞陟崗」도는 겸재謙齋 64세(만 63세) 시 기미년己未年 (영조 15년, 1739)에 『서원아회첩西園雅會帖』 내內 앞 부분에 그려 넣으신 세 폭의 진경산수인물화 중 한 폭으로, 아회첩 약 40면 중 셋째 면 (오른쪽 면)에 그려져 있는 작품이다.

　이 그림은 앞서 언급했던 것처럼 기미년己未年 (영조 15년, 1739) 여름 이춘제李春躋의 집 후원後園인 서원西園과 그 정자 서원소정西園小亭에서 아회에 모인 이중희李仲熙 (이춘제李春躋), 조치회趙稚晦 (조현명趙顯命), 송원직宋元直 (송익보宋翼輔), 서국보徐國寶 (서종벽徐宗璧), 심시서沈

時瑞 (심성진沈星鎭), 조군수趙君受(?)[80], 정선鄭敾, 이병연李秉淵 8인人 중 겸재 정선을 제외한 7인이 서원의 정자에서 만난 후 정자에서 갑자기 쏟아진 비를 피하고 있다. 비가 개인 후 집 후원(서원)을 나와 옥류동 천석 사이를 유람하다 귀록 조현명이 앞장서 옥류동玉流洞에서 청풍계淸楓溪를 넘는 등산을 감행하게 되는데, 그 장면을 겸재가 포착하여 그린 것이다. 이 장면을 아회의 주인인 이춘제가 직접 지은 아회기의 내용과 비교하며 다시 음미하여보자.

于時驟雨飜盆, 後晴, 登臨西園, 仍又聯袂, 雨出柴扉, 徘徊於玉流泉石, 歸鹿忽飛筇着芒, 攀崖陟嶺, 步履之捷, 不減小壯, 諸公躋後, 無不膚汗氣喘, 以俄頃之間, 乃能越巒, 而度壑, 楓溪之心庵 古亭, 倏在目下。此殆詩所謂, 終�絶險, 曾是不意者也。

"그때 소나기가 내려 물이 넘쳐흘러, 개인 후에 올라 서원(소정)에 임하여 아래를 내려다보았다. 좇으며 또 연몌連袂하며 시선을 나와 옥류천석에서 배회하는데, 귀록이 홀연히 지팡이를 날리며 짚신을 신고 비탈을 타며 산마루를 오른다. 걸음이 빠른 것이 소장小壯에 덜하지 않아 제공이 뒤따라 오르는데 땀이 나고 숨차지 않음이 없었는데 잠깐 사이에 산등성이를 넘고 골짜기를 지날 수 있어서 (청)풍계의 (원)심암과 (태)고정이 홀연 눈 아래 있다. 이것은 당초 시경에 이

80) 뒤에 설명하겠지만 '조군경趙君慶'의 탈초 오류이다.

르기를 "마침내 절험을 넘었으니 이것은 일찍이 뜻한 바가 아니다."라 한 것과
같다."

 그림을 살펴보면, 좌측 하단에 이춘제의 집 후원 담이 그려져 있
고 후원 안에 송림이 표현되어 있다. 화면의 좌측 하단에서 중앙의
상단으로 사선으로 이어지는 가파른 고갯길이 그려져 있는데, 길
의 왼편은 여러 형태의 바위들과 산이 이어져 올라가고 길 오른 쪽
은 가파른 절벽이다. 사선으로 이어지는 고갯길에 겸재 정선을 제
외한 산행을 하는 아회 참가자 7인의 모습이 나타난다. 제일 앞장
서서 지팡이를 들고 산등성이를 오르는 이가 귀록 조현명 대감이
다. 길 왼쪽의 산은 다른 산봉우리로 이어져 화면의 오른편 상단
으로 흘러가고 화면의 우측 중·하단에 단조로움을 피하려 송림을
표현하였다. 겸재는 화면 우측 상단에 '옥동척강玉洞陟崗[81]'이라 제
하고 '겸재謙齋'라 관서하였다. 산등성이를 오르는 고갯길이 사선으
로 뻗어있어 동적인 느낌을 주나 또 산과 송림으로 둘러싸인 옥류
동 산등성이의 모습은 정적인 느낌이 들어 절묘한 운치를 주는 그
림이다.

 이상의 내용이 2011년 6월 말 출간한 '인정향투人靜香透[82]'에서 현

81) 옥류동 산등성이를 오르다.
82) 이용수,『인정향투人靜香透(문인의 지취 I - 모암논선 I)』, (서울, 에세이 2011)

재까지 현 학계의 잘못된 부분을 밝힌 내용이다. 하지만 위 하이라이트 부분에서와 같이 아회참가자 전원을 밝히지는 못했었다. 사실 「옥동척강」, 「풍계임류」 등 『서원아회첩』에 들어있는 겸재의 그림들에 나타나 있는 7인의 인물들에 관하여 알려면, 첩 내에 아회가 열렸던 서원과 그 정자의 주인인 이춘제가 직접 지어 넣은 '서원아회(기)'의 내용을 살피는 것이 가장 중요하다. 그 내용을 살펴보자.

II

|

현재
『서원아회첩西園雅會帖』에 관한
연구의 오류들

먼저 현 학계의 연구[83]를 살펴보자.

도 2 이춘제,《서원아회첩西園雅會帖》중 <서원아회(기)西園雅會(記)>, 개인소장 (사진
촬영 1975년 이영재)

83) 사실 지금까지 학계의 연구는 간송미술관 최완수 연구실장의 연구가 유일하다 할 수 있고
그 외의 연구자들은 최완수 학예실장의 연구를 인용하고 있었다.

西園雅會

休官以來, 病懶相成, 未窺家後小圓者, 久矣, 宋元直, 徐國寶, 約沈時瑞, 趙君受兩令, 以謀小會, 歸鹿趙台, 聞風而至。于時驟雨飜盆, 後晴, 登臨西園, 仍又聯袂, 雨出柴扉, 徘徊於玉流泉石, 歸鹿忽飛笻着芒, 攀崖陟嶺, 步履之捷, 不減小壯, 諸公躋後, 無不膚汗氣喘, 以俄頃之間, 乃能越巒, 而度壑, 楓溪之心庵 古亭, 倏在目下。此殆詩所謂, 終�絶險, 曾是不意者也。

及其穿林而下, 臨溪而坐, 卽一條懸瀑, 潺溪石間。濯纓濯足, 出滌煩襟, 去之膚汗而氣喘, 咸曰 微豐原, 安得務此, 今谷之游, 實冠平生。於亭逍遙, 竟夕忘歸, 臨罷, 歸鹿, 口呼一律, 屬諸公聯和, 請謙齋筆, 摹寫境會, 仍作帖, 以爲子孫藏, 甚奇事也, 豈可無識。

顧余 自小不好詩學, 老又有眼高手卑之症, 凡於音韻淸濁高低者不經, 與親舊挹別逢歸, 酬唱, 一切未嘗開路。故輒以此謝之, 則歸鹿, 又責之以湋詩令, 不得已 破戒塞責, 眞是肉談詩云乎哉。

己未季夏 西園主人

서원아회

　휴관한 이래로 병과 게으름이 서로 이루어져 집 뒤 소원을 들여다보지 못한 지가 오래였었는데, 송원직, 서국보가 심시서, 조군수 두 영감과 약속하고 소회를 도모하고 귀록 조대감이 소식을 듣고 이르렀다. 그때 소나기가 동이를 뒤집는지라 개이기를 기다려서 서원에 올라가 앉았다가 그대로 소매를 잇대어 사립문을 나서서 옥류동의 천석 사이를 배회하는데, 홀연 귀록이 지팡이를 날리며 짚신을 신고 비탈을 타며 산마루를 오른다. 걸음 빠른 것이 소장小壯 못지않아 제공이 뒤따라 오르는데 땀나고 숨차지 않음이 없었으나 잠깐 사이에 산등성이를 넘고 골짜기를 지날 수 있어서 (청)풍계의 (원)심암과 (태)고정이 홀연 눈 아래 있다. 이는 거의 시경에서 이른바 "마침내 절험을 넘었으니, 일찍이 뜻하지 않은 것이다"고 한 것과 같다. 급기야 숲을 뚫고 내려가서 시내에 임해 앉으니 곧 한 줄기 걸린 폭포가 바위 사이에 졸졸 흐른다. 갓끈을 빨고 발을 씻고 답답한 가슴을 내어 씻어 땀나고 숨찬 것을 다 버리고 나서는 모두 이르기를, "풍원(조현명)이 아니었으면 어찌 이렇게 힘쓸 수 있었겠는가. 오늘 계곡놀이는 실로 평생 으뜸일 것이다."라고 하였다. 정자에서 소요하는 것으로 마침내 저녁이 되어도 돌아갈 줄 모르다가 파하기에 임해서 귀록이 입으로 시 한 수를 읊고 제공에게 잇대어 화답하라 하며, 겸재 화필을 청하여 장소와 모임을 그려 달라 하니 그대로 시화첩을 만들어 자손이 수장하게 하려 함이다. 심히 기이한 일이거늘 어찌 기록이 없을 수 있겠는가? 나를 돌아보건대, 어려서부터 '시학'을 좋아하지 않았고 늦게는 또 눈만 높고 손이 낮은 병이 있어서 무릇 시를 짓는데 마음을 두지

않았으니 친구와 만나고 헤어질 때 시를 주고받는 일에 일체 길을 연 적이 없다. 그런 까닭으로 문득 이것으로써 사양하였더니 귀록이 또 '시령'을 어긴 것으로 책망한다. 부득이 파계하여 책망을 막기는 하나 참으로 '육담시'라고 할 수 있을 뿐이다.

기미(1739)년 늦여름 서원주인

<div align="right">

[최완수, 『겸재 정선』(현암사, 2009), p. 24; 최완수,
『진경산수화』(범우사, 1993), p. 190]

</div>

위 글에 따르면 아회참가자는 '이춘제, 송원직, 서국보, 심시서, 조군수, 정겸재, 이사천, 조풍원' 8인이 되어야 하나 화면에 나타난 인물들이 7인이고 '조군수'라는 인물을 찾을 수 없어서인지 그림의 설명에서 '조군수'라는 인물은 사라지고, 나머지 7인이 아회참가자로 나타난다. 하지만 아회 참가자가 이 7인일까?

또 하나, 『사오재유고謝五齋遺稿[84]』(규장각 도서)의 발견으로 이전 논고 '서원아회첩의 재구성' 내内 이춘제 자작시의 탈초 오류들과 해제를 바로잡을 수 있었다.

84) 조선 후기의 문신 서종벽徐宗璧의 시문집. 5권 3책. 필사본. 서문과 발문이 없어 간행경위를 알 수 없다. 규장각 도서에 있다. 권1~3에 부賦 1편, 시 357수, 권4에 서序 1편, 기記 2편, 제題 3편, 서書 13편, 권5에 제문 14편, 애사·유사·교문敎文 각 1편, 전箋 2편, 장狀 2편, 공사供辭 등이 수록되어 있다.

小園佳會偶然成,

杖屨逍遙趁晚晴,

仙閣謝煩心已穩,

雲巒耽勝脚還輕,

休言遠陟勞令夕,

堪詫奇游冠此生,

臨罷丁寧留後約,

將軍風致老猶淸。

 소원의 가회 (기쁘고 즐거운 모임) 우연히 이루어지니

지팡이 들고 짚신 신고 비 걷힌 저녁 산을 소요하네.

선객 (신선)이 번거로움 사양하니 마음 이미 평온하고

구름 산 승경 탐하니 섞인 발걸음 가볍네.

멀리 올라 오늘 저녁 피곤하다 말하지 말게

견디고 기이하게 여기며 유람한 것 이 생애 제일 (으뜸).

파함에 임해 정녕 지체하며 뒷기약 두니

장군풍치 노장의 맑은 뜻일세.

(歸鹿方帶將符, 且每自稱將軍故云.)

(귀록이 바야흐로 장수의 증표를 띠고, 또 매양 장군이라 자칭하기에 이렇게

읊는다)

III

—

아회참가자의
비밀을 풀다

謝五齋遺稿 天

사오재유고 1

其三

故人猶峽裏氷雪幾層稜喔喔雞將曉蕭蕭馬不騰

山容非舊識霜髮又新增歲暮芳醪熟何時對我朋

洪茂朱重喬　軾

文雅吾儕堂佳譽自妙年襟懷元白璧詩律即青氊

早許花甎士終成歲縣仙平生湖海氣寥落返楊阡

其二

浮生同自出情抱幾相開西巷俄春酌南湖忽夜臺

戴星三子共分竹一旬繞臨軾吾何語含毫淚滿腮

玉流洞與趙豐原　顯令李仲熙　春臍黃陽甫趙

君慶沈時瑞 星鎮 宋元直 翼輔 會話次豊原公

口占韻

小尊料理漫遊成一經 岫嵐滿眼晴軒轍不嬅林外
屈芒鞋更逐澗邊輕 閒雲漏日濃陰轉晚葉吟風爽
籟生永夕相羊餘逸興分明後約又三清

原韻　　　　　　　　　　　　雅晦

偶與林壇雅集成晚來楓礀步新晴紅塵久巖冠
裳重白髮猶誇杖屨輕路轉忽逢巖瀑墜溪窮坐
看出雲生當風露頂松陰下十載煩襟一洗清

次韻　　　　　　　　　　　　仲熙

사오재유고 3

小園佳會偶然成杖屨逍遙趁晚晴仙閣謝煩心
巳穩雲巒耽勝脚還輕休言遠涉勞今夕堪詫奇
游冠此生臨罷丁寧留後約將軍風致老猶清

次韻　　　　　　　　陽甫

百花飛盡綠陰成山雨初過暑色晴朝服卸來心
欲快新衣浴出氣全輕衰顏得酒紅潮暈晚出當
茵翠靄生眠日勝遊真起我問君詩興幾分清

次韻　　　　　　　　君慶

草草盂亭小集成名園物色報新晴潭心影徹塵
根净辰底雲侵病脚輕高樹晚蟬山雨歇夕陽歸

馬洞烟生楓溪盡日猶餘興赤嶺霞標幾丈清

次韻　時瑞

好會無煩折簡成名園車馬趂新晴小巷聽礱機

心静亂磬投節展齒輕濕沫多從題處濕巖雲偏

覺坐間生蕭森古木蟬聲晚仙老遺風百世清

次韻　元直

小會名園活畫成長霖天又晚来晴閒談老樹蟬

聲閙宦意秋山鶴夢輕太古亭孤芳草遍遠心庵

遂白雲生斜陽出洞還塵事曉枕依依水石清

趙天休將之金泉郵以管城五枚贐別

『사오재유고謝五齋遺稿』(규장각 도서)는 '조선 후기의 문신이자 아회 참가자 중 한 분인 '서국보(서종벽徐宗璧, 1696~1751[85])의 시문집으로 이춘제 집 후원인 '서원'에서 이루어졌던 이 '서원아회' 때 지어졌던 시문들과 서로 운韻을 주고 받으며 시를 짓던 그 정황이 남아있는 귀중한 사료라 할 수 있다[86].

위에 나타나 있는 시문들을 살펴보면, 당시(1739년) 아회참가자는 '이춘제, 조현명, 황정(자 양보), 심성진, 조영국(자 군경), 서종벽, 송익보 7인과 이 아회를 화폭에 담았던 겸재 정선, 그리고 시를 봉했던 사천 이병연 모두 9인이라 생각할 수 있다. 지금까지 알려졌던 아

85) 서종벽에 관한 자세한 사항은 이전 논고 '서원아회첩의 재구성' 각주 3 참조. 이용수,『인정 향투人靜鬪透(문인의 지취 I - 모암논선 I)』, (서울, 에세이 2011), p. 44.
86) 서국보 집안 후손의 도움으로 수월하게 내용을 확인 할 수 있었다.

회기의 내용 중 '(중략) 趙君受兩令 (중략)' 조군수趙君受'는 '군경君慶'으로 탈초의 오류이다. 그럼 조군경(조영국)에 관하여 알아보자.

조영국(趙榮國, 1698~1760), 농업 분야에 해박했던 조선 후기 문신. 《농사총론農事總論》을 저술했으며 천시天時·지리·농기農器·인사人事 등 농사 전반에 대해 기술하고, 수차水車의 중요성을 역설했다.

본관 양주楊州. 자 군경君慶. 호 월호月湖. 시호 정헌靖憲. 1723년(경종 3) 진사가 되고, 1730년(영조 6) 정시문과庭試文科에 병과로 급제한 뒤 정언正言을 거쳐 1736년 제주안핵어사濟州按覈御史로 나갔다. 이듬해 북관감진어사北關監賑御史가 되어 평안·함경도의 기민飢民 구제상황을 시찰하고 온 뒤 대사간·대사성 등의 여러 관직을 두루 거치고, 1746년 우승지右承旨 때 정조부사正朝副使가 되어 청나라에 다녀온 뒤 공조참판에 올랐다.

1750년 도승지·이조참의를 지내고, 그 해 신설된 균역청 당상堂上이 되어, 조세 운영의 합리화에 진력한 뒤 이조와 공조의 참판을 거쳐 1752년 세제개혁의 재능을 인정받아 호조판서에 특진하였다. 이어 한성부판윤漢城府判尹 때 도성의 개천을 준설浚渫하고, 다음해 형조와 이조의 판서를 역임, 1755년 찬집당상纂輯堂上 때《천의소감闡義昭鑑》편찬에 참여하고, 이듬해 강화부유수를 거쳐 세자시강원우빈객·예조판서를 지냈다. 1759년 세손사부世孫師傅가 되고, 이듬해 수어사守禦使가 되었다.

농업 분야에 해박하여 《농사총론農事總論》을 저술, 천시天時·지리·
농기農器·인사人事·수리水利·부종付種 등 농사 전반에 대해 기술하고,
수차水車의 중요성을 역설하였다. 조태만趙泰萬이 찬撰한 《양주조씨
세보楊州趙氏世譜》를 중수增修하였다.[두산백과사전 참조]

그리고 또 한 가지, 지금까지 전혀 알려지지 않았던 새로운 인물
황정(자 양보)의 출현이다. 황정(황양보)에 관하여 알아보자.

황정(黃晸, 1689~1752), 조선 후기의 문신이다. 수령으로서 여러 고
을을 돌면서 다스렸으나, 청렴하여 명리를 쫓지 않고 선정을 베풀
어 명성을 얻었다. 본관은 장수長水이고 자는 양보陽甫이다. 예조참
판 이장彝章의 아들이다. 1717년(숙종 43) 진사시를 거쳐, 1719년 춘
당대문과春塘臺文科에 병과로 급제하였다. 1723년(경종 3) 정자·지평
이 되고, 같은 해 진위사陳慰使의 서장관으로 청나라에 다녀왔고,
이듬해 정언, 1730년(영조 6)에는 수찬·교리·동부승지를 역임하였다.
　의주부윤義州府尹 때는 병영을 정비하는 등 방비를 군건히 하였
으며, 이후 우부승지·병조참지·예조참의를 거쳐, 1739년 대사간이
되었다. 그 뒤 안동부사安東府使로 부임하여 유학儒學을 크게 진흥
시켰고, 1749년(영조 25) 호조참판에 올라 동지겸사은부사冬至兼謝恩
副使로 다시 청나라에 다녀왔다.
　1751년 함경도에 큰 흉년이 들자 병마절도사·수군절도사·순찰사

를 겸한 관찰사로 나아가, 경상도의 곡식을 실어다가 빈민을 구제하고, 농경農耕을 장려하여 백성들이 흩어지는 것을 막았다. 그 밖에 여러 고을의 수령守令을 지낼 때도 이도吏道를 바로잡고 선정善政을 베풀었다.[두산백과사전 참조]

이를 종합하여 생각해 보면 두 가지 가능성으로 압축된다.

첫째, 1739년 이춘제의 집 후원과 그 정자에서 열렸던 '서원아회' 참가자는 위 인물들 7인과 정선, 이병연 9인이었으며, 위 7인과 연배차이가 컸고 아회정경을 화폭에 담았던 겸재 정선과 그 지기 사천 이병연[87]은 옥동척강, 풍계임류 등의 화폭에서 빠져있게 되었다는 추론이 가능하다.

다른 하나는 아회가 1739년과 1741년 사이에 최소한 한 번 이상 더 열렸을 것이라는 생각이다. 귀록 조현명이 이춘제 편지에 답한 '서원소정기' 내용을 보면 위 기간 중 이춘제가 자신의 지비년(50세, 만 49세)을 기념하기 위하여 서원과 그 정자인 서원소정을 다시 꾸미는 치원사업을 하였다는 사실을 알 수 있다. 이를 뒷받침하는 그림들이 바로 아회첩 중간면에 위치해 있던 '한양전경'과 '서원소정'

87) 이병연은 첫 번째 아회에 참가하지 않았을 가능성이 크다.

도, 그리고 이어지는 참가자들의 시문들[88]이라 할 수 있다. 위 두 그림들을 살펴보면 그림들이 그려질 당시 치원사업이 모두 끝난 상태라는 것을 알 수 있다. 첩에 더하여진 귀록과 사천의 시가 이를 뒷받침 한다. 필자는 두 번째 추론이 더욱 마음에 와 닿는다.

어쨌든 새로운 귀중한 사료의 발견으로 '서원아회' 참가자 전원을 정확하게 알 수 있었다. 다만 한 가지 왜 이춘제가 직접 지어 넣었던 '서원아회(기)'에 '황정(황양보)'에 관한 언급이 전혀 없는지. 또 다른 하나의 의문만이 남았다.

88) 이 시문들은 현재 그 원형을 알 수 없어 아쉽다.

완염합벽

阮髥合璧

阮髯合璧
○生○○[89]

89) '○生○○'은 지금은 박락되어 확실히 알 수 없으나 첩의 내용과 '석감'이라는 제를 확인할 수 있었던 점 등으로 미루어 '철생석감鐵生石敢'으로 보는 것이 타당하다 생각되나 확인이 필요하다.

I

—

개요 概要

『완염합벽阮髥合璧』은 이재 권돈인과 추사 김정희의 합작품으로서 역사 일면의 기록이 담겨져 있으며, 추사 서도 예술의 올바른 감상에 있어 절대적 기준을 제시해 주는 우리나라를 대표하는 예술품 중 하나이다. 먼저 『완염합벽阮髥合璧』의 의미부터 살펴보자. 세간에 『완염합벽阮髥合璧』을 이재 권돈인 선생과 추사 김정희 선생 두 분의 글과 그림을 함께 엮어 놓은 책이라 전하고 있는데, 이는 정확치 않은 설명이다. 『완염합벽阮髥合璧』의 적확한 의미는 '완당(추사) 김정희 선생과 염, 우염 권돈인 선생 두 분의 주옥같은 말씀을 모은 첩'이라는 의미이다. 『완염합벽』 중 '벽璧(구슬)'의 의미처럼 두 분의 주옥과도 같은 말씀들이 '두 개의 구슬'이 부딪히며 나는 맑고 청아한 소리처럼 울려 퍼진다는 의미이다.

비록 나이는 추사보다 많았지만 지기이자 제자인 영의정 권돈인의 조천례桃遷禮 사건[90]에 연루되어 1851년 추사는 66세의 노구를 이끌고 또 다시 돌아올 기약없이 북청 귀향길에 오르게 된다. 추사는 함경도 북청으로 유배되었으며 이재 권돈인은 '낭천현狼川縣[91]' (철종실록 3권, 2년(1851 신해 / 청 함풍咸豊 1년) 7월 13일(정유) 4번째 기사 참조)에 유배되었다. 다행히도 그 후 1년 만인 1852년 추사 67세, 이재 70세에 풀려나 추사는 생부 유당 김노경 묘가 있는 과천 봉은사 근처에 은거하고 이재는 번상樊上[92] 근처에 머물렀다. 이듬해에 추사의 제자인 우봉 조희룡이 추사와 유배에서 해제되자마자 금강산 유람길을 떠났다가 돌아온 이재 두 분 선생을 모셨는데, 이때 두 분이 함께 작품하셨으니 이때 추사의 나이는 69세, 이재 72세 때의 일이다. 이렇게 만들어진 작품이 '완염합벽阮髥合璧'이다.[93]

90) 1851년 철종의 증조인 진종眞宗의 조천례桃遷禮에 관한 주청.

91) '낭천'은 보통 지금의 화천군華川郡으로 알려져 있는데, 어느 곳에서는 '순흥'이라 말하고 있어 혼란스럽다. 본래 '낭천'은 '북한강'을 가리켜 '화천군'으로 보는 것이 타당하다고 생각되나, 『완염합벽』의 내용 중 "추사와 같이 남북南北으로 유배가게 되었다."는 내용이 있어 이 지명에 관한 보다 정확한 연구가 필요하다고 생각된다.
 * 사료를 다시 한 번 찬찬이 살피니 '낭천'은 지금의 화천군이 맞다. 실록을 살펴보면, 권돈인은 먼저 '낭천현'에 유배되었다가 다시 '순흥'으로 보내진다.[조선왕조실록]

92) 지금의 경기도 광주 퇴촌. '번상樊上'을 『근역서화징』 등에서 '서울 번동'이라 했으나, '추사가 이재에게 '퇴촌退村(촌으로 물러가서 삶)'이라는 액을 써서 선사한 점(완당전집 권 3, 권돈인에게)과 추사가 쓴 글귀 중 "이재 권돈인을 찾아갈 요량으로 뱃길로 퇴촌을 가기 위해 나섰는데 배를 놓쳐 돌아왔다"는 기록(완당전집 권5, 어떤 이에게) 등의 정황으로 생각해보면, '번상'은 도봉산 자락의 '서울 번동(번리)'이라기보다 '경기도 광주 양평의 번천樊川(퇴촌)'으로 보는 것이 타당하다고 생각된다.

93) 사실 첩의 내용으로 미루어 보면, 조희룡이 첩을 미리 만들어 이재 권돈인, 추사 김정희 두 분 선생을 찾아 뵈며 글과 그림을 받아 '완염합벽' 작품을 만들었다고 보는 것이 타당하다고 생각된다.

조희룡은 두 분 대가가 만드신 이 완염합벽을 집안의 보배로 간직하려 했던 듯 책으로 꾸미고 이 첩의 나무피 머리에 예서로 '완염합벽阮髥合璧'이라 제하고 '석감石敢(石憨)'이라고 관서하였다.(도 1) 국립박물관에서 발행한 특별전시도록『추사 김정희 - 학예일치의 경지(국립중앙박물관, 2006)』에서 이 작품『완염합벽阮髥合璧』의 표지 아래 부분이 박락되어 누구에게 준 것인지 확실하지 않다고 했는데, 필자가 이 작품을 기탁하기 전까지는 비록 선명하지는 않았지만 조희룡의 아호인 '석감石敢(石憨)'이라는 글자를 확인할 수 있었다. '완염합벽阮髥合璧'이라 제한 글씨 또한 우봉 조희룡의 글씨로 국립중앙박물관 간이 특별전시도록의 내용이 잘못되었음을 알 수 있다. 따라서 합벽의 내용 중 이 작품을 '석추石秋'에게 준다는 글로 미루어 이 '석추石秋' 또한 조희룡의 한 아호임을 알 수 있다. 아마도 추사를 존경하는 마음에서 본래의 아호인 '석감石憨' 중 '감憨'을 '추秋'자로 바꾸어 넣어 '석추石秋'라는 아호를 사용한 듯하니 그 스승을 흠모하는 마음이 아름답게 느껴진다. 이재도 '우염노인又髥老人'이라고 자신이 그려 넣은 지란도 첫머리에 관서하고 제식 끝에는 '염우제髥又題'라 관서했으며 서문 끝에도 '우염거사又髥居士'라고 관서하였다.

이재의 지란도나 서론 글씨 모두 추사 작품과 따로 보면 우리나라 개국 이래 이렇게 쾌활하고 멋있게 작자, 배자한 작가가 어디에 있을까 할 정도로 품위와 인격이 느껴지나 뒤의 추사의 작품과 비

교해 보면 고졸古拙한 맛은 풍기나 어딘지 모르게 옹졸하게 보이니
나이의 고하를 막론하고 그 스승과의 차이는 어쩔 수 없나 보다.

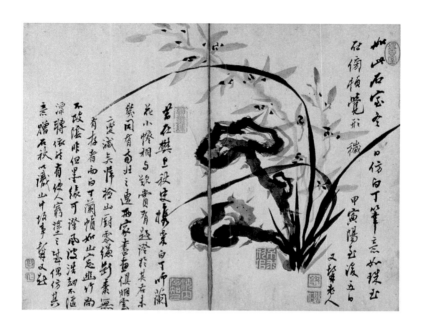

도2 권돈인, 『완염합벽阮髥合璧』 지란도芝蘭圖와 발문 1·2, 지본수묵, 1854년, 각 면
26.5x32.4cm, 모암문고

『완염합벽阮髯合璧』을 다시 살펴보는 중에 위 글을 읽다 마음의 울림이 또 느껴진다. 천하를 호령하던 권력과 지위를 가졌던 영의정 이재 권돈인이 유배에서 지칠대로 지친 노구를 이끌고 돌아와 '인생의 참진리'를 읊조리며 있는 모습이 눈에 선하여 가슴이 먹먹해진다. 아, 많은 현인들의 말씀처럼 인생은 이리도 허무한 것이란 말인가?

인생무상人生無常!
권력무상權力無常!
이러한 깨달음을 아는지 모르는지 지금도 허무한 권력을 잡으려 애쓰고 있는 사람들을 보니 그들의 인생이 안쓰럽게 느껴진다.

함께 감상하여 보자.

II

—

상세 해설

도1 조희룡, 『완염합벽阮髥合璧』, 나무 앞표지, 1854년, 26.5x32.4cm, 모암문고

도 1-1 조희룡, 『완염합벽阮髥合璧』 표제, 지본수묵, 1854년, 모암문고

완염합벽阮髥合璧
○生○○

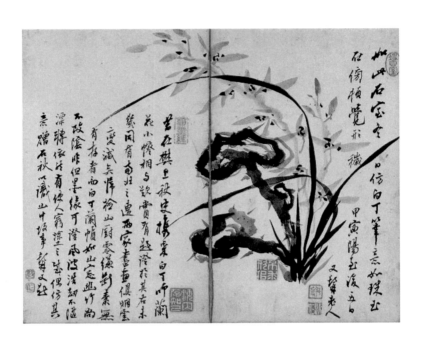

1. 如此石室 冬日仿白丁筆意 如珠玉在傍 頓覺形穢

<div align="right">甲寅陽至後五日 又髥老人</div>

이렇게 석실에서 겨울날 백정의 필의를 방하였다

주옥이 곁에 있는 듯하여 문득 형상(그림)이 거칠게 느껴진다

<div align="right">**갑인년**(1854년) **동지**至 **후 오일 우염노인**</div>

2. 昔在樊上 秋史携來白丁師蘭花小幀 相與歎賞 有題證於其右

未幾同有南北之遭 兩家書畫 俱煙雲變滅矣

歸檢山廚 零練斷素 無有存者 而白丁蘭幀 如山窓幽竹 尙不改陰

非但墨緣可證 風波浩劫 不隨漂轉 依然有使人窮塗之感

偶仿其意 贈石秋 以識山中故事 髥又題

옛날 번상[94]에 있을 때 추사가 백정이 그린 조그만 난 족자를 가지고 와 서로 감탄하며 감상한 적이 있었는데 그(족자) 우측에 이(서로 감상한 사실)를 적어두었다.

오래지 않아 함께 남북으로 귀향을 가게 되자 두 집안의 서화는 모두 연운[95]으로 변하여 사라져버렸다.

94) 경기도 광주 퇴촌.

95) 연기와 구름.

돌아와 산주[96]를 조사하여 보니 그림 조각 하나 남아 있는 것이 없었는데 백정의 난 족자는 산창의 그윽한 대나무처럼 세월에도 여전히 변함이 없었다.

비단 묵연을 가히 증명하며 풍파와 큰 겁탈에도 떠다니거나 굴러다니지 않고 의연하게 있는 것은 곤궁한 처지에 있는 사람에게 느끼는 바가 있게 한다.

우연히 그 뜻을 방하여 산중고사를 기록하여 석추[97]에게 준다.

염이 다시 적는다.

96) 번상 석실의 책장.
97) 조희룡.

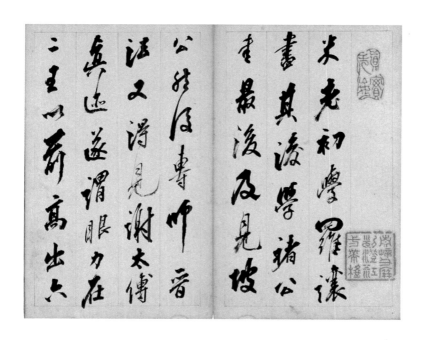

도 3 권돈인, 『완염합벽阮髥合璧』 지란도芝蘭圖와 발문 3-1, 지본수묵, 1854년, 각 면 26.5x32.4cm, 모암문고

도 4 권돈인, 『완염합벽阮髥合璧』 발문 3-2, 지본수묵, 1854년, 각 면 26.5x32.4cm,
모암문고

3. 米老初學羅讓書 其後學褚公書 最後乃見坡公
 然後專師晉法 又得見謝太傅眞迹 遂謂眼力在二王以前 高出六朝矣
 若其自敍叙擬師宜官帖 而以劉寬舊拓爲徵正 未得見耿球碑古本耳

미불 노인이 처음 나양의 글씨를 배웠고 그 후 저공[98]의 글을 배웠는데,
가장 나중에 비로소 파공[99]을 보았다.

그러한 뒤 오로지 진법[100]만을 스승으로 삼았다. 또 사태부[101]의 진적을
구해 보고는 마침내 안력이 이왕[102] 이전에 있으며 육조(서체)를 훨씬 넘
었다 하였다.

그 자서에 '사의관첩'과 견주어 저술한 것과 같이 '유관비'의 옛 탁본으로
올바른 증거를 삼았지만 경구비 고본은 얻어 보지 못하였다 하였다.

98) 저수량.
99) 소동파(글씨).
100) 왕희지 서법.
101) 사안謝安.
102) 왕희지와 왕헌지.

4. 唐人分隸 無不法蔡中郎者

李嗣眞續書品 推本中郎隸體 以范巨卿爲圭臬

此可以得唐隸之槪矣

巨卿碑 蓋沿中郎書派耳

당인들의 분예[103]는 중랑 채중랑(채옹)을 법도로 하지 않음이 없었다.

(당나라) 이사진은 속서품에서 중랑(채중랑)의 예서체를 근본으로 받들었

고 '범거경비'로써 '규저'를 삼았다. 이에 가히 당나라 예서의 개요를 얻었

다 할 수 있다.

범거경비는 대개 채중랑의 서파를 따르고 있다.

103) 한예漢隸, 고예가 변한 것으로 고예의 글자체와 거의 같으나 파책이 발달된 것이 특징.

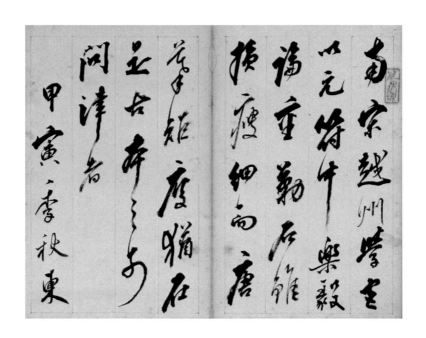

도 6 권돈인, 『완염합벽阮髥合璧』 발문 5-1, 지본수묵, 1854년, 각 면 26.5x32.4cm, 모암문고

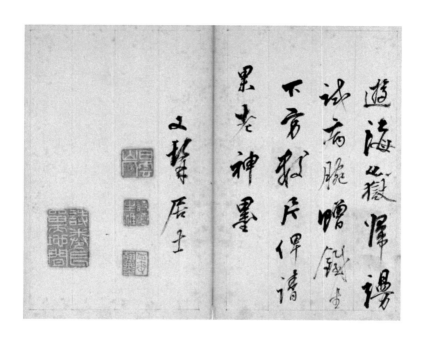

권돈인, 『완염합벽阮髥合璧』 발문 5-2, 지본수묵, 1854년, 각 면 26.5x32.4cm,
모암문고

5. 南宋越州學官 以元符中樂毅論重勒石

 雖損瘦細 而唐摹矩度猶在 是古本之可問津者

 甲寅季秋東遊海嶽歸 謾試病脘贈鐵生

 下方數片 俾請果老神墨 又髥居士

남송시대 월주의 학관[104]에서 원부(송나라 원부, 1098-1100) 연간 중 악의

론을 다시 돌에 새겼다.

비록 약하고 가는 것(글자)들은 잃었으나 당나라 때 임모한 구도(법도, 법

칙)는 여전히 남아 있으니 가히 문진자[105]의 옳은 고본이라 할 수 있다.

갑인년(1854) 가을 동쪽 해악을 유람하고 돌아와 병든 팔을 시험하여 철

생[106]에게 주었다.

아래 여러 쪽은 과노[107]에게 신묵을 청하였다. 우염거사.

104) 학교, 사립교육기관.
105) 학문의 길을 묻는 사람들.
106) 철적鐵笛 조희룡. '鐵笛'이 조희룡의 한 아호임에 주목해야 한다.
107) 추사秋史 김정희 金正喜.

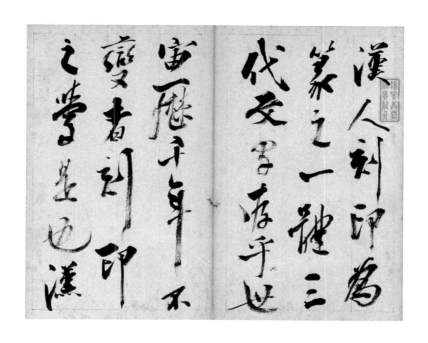

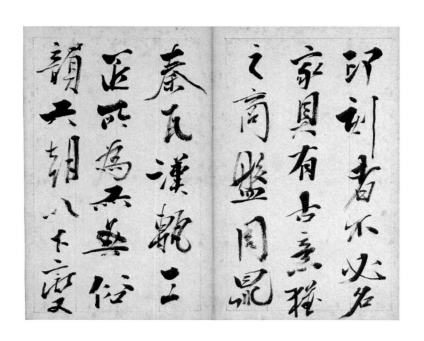

도 9 김정희, 『완염합벽阮髥合璧』 발문 1-2, 지본수묵, 1854년, 각 면 26.5x32.4cm, 모암문고

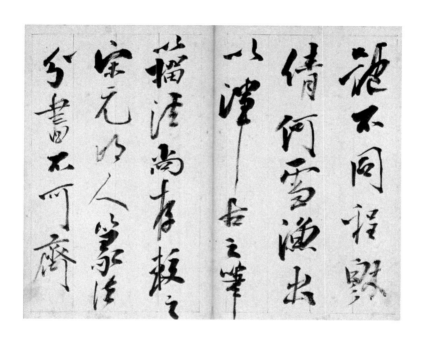

도 10 김정희, 『완염합벽阮髯合璧』 발문 1-3, 지본수묵, 1854년, 각 면 26.5x32.4cm, 모암문고

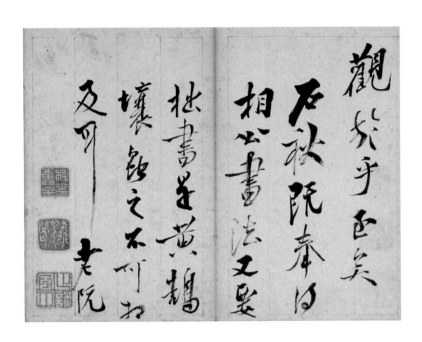

1. 漢人刻印爲篆之一體 三代文字存乎 世宙曆千年不變者 刻印之學
 是也

 漢印刻者 不必名家 具有古意 猶之商盤周鼎秦瓦漢甋

 工匠所爲亦無俗韻 六朝以下變體不同 程穆Z何雪漁出 以津古之
 筆 籀法尙存

 較之宋元明人 篆法分書 不可齋觀於乎至矣 石秋旣奉得相公書法
 又要拙書

 是黃鵠壤蟲之不可相及耳 老阮

한인들의 각인은 전서의 한 서체이다.

(하, 은, 주) 삼대의 문자가 세상에 남아 있다.

세상 천 년의 시간과 역사(세월)에 변하지 않은 것 '각인지학'이 이것이다.

한대에 인장을 새기는 사람들은 반드시 명가가 아니더라도 고의[108]를 갖
추고 있으니 상반, 주정, 진와, 한주에 남아 있는 글씨에서와 같다.

장인들이 해 놓은(만든) 것도 속기[109]가 없었다.

육조시대 후로 서체가 변하여 같지 않다.

청의 정목천, 명의 하설어가 출현하여 고대의 필법을 전함으로써 약간의
필법이 여전히 남아 있게 되었다.

송, 원, 명인의 전법 팔분을 비교하여 보니 (고대의 필의가 남아 있는 글씨들을)

볼 수 없구나, 아아. 석추[110]가 이미 상공[111] 서법을 받들어 얻고 또 (나의) 졸서를 요구하니, 이는 황곡[112]과 양충[113]이라(차이라) 서로 미침이 불가하다.

노완.

110) 조희룡.
111) 이재彝齋 권돈인權敦仁 .
112) 고니.
113) 땅벌레.

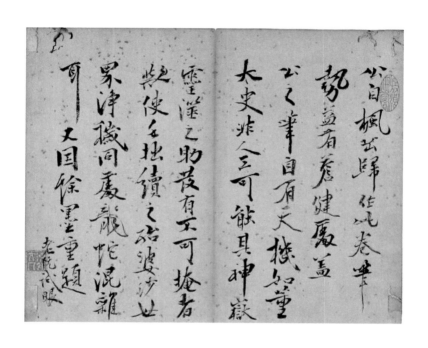

도 12 김정희, 『완염합벽阮髥合璧』발문 2, 지본수묵, 1854년, 각 면 26.5x32.4cm,
모암문고

2. 公自楓岳歸 作此券 筆勢益有蒼健處

　蓋公之筆 自有天機如董太史 非人工可能

　其神嶽靈淰之助發有 不可掩者歟

　使手拙續之 殆婆沙世界淨穢同處 龍蛇混雜耳

　又因餘墨重題 老阮試眼

공[114]이 풍악[115]에서 돌아와 이 책을 만들었는데 필세가 더하고 창건한 곳이 있다.

대개 공의 필법은 본래 동태사[116]와 같이 천기가 있어 인공으로 가능한 것이 아니다. 그 신령한 산과 신령한 땅 기운의 도움이 일어남이 있어 숨길 수 없는 것이다.

솜씨가 서툰 나로 하여금 이어 쓰게 하였으니, 사바세계[117]에 청정함과 더러움이 함께 있고 용과 뱀이 섞여 있는 것과 같다.

또 남은 먹으로 인하여 거듭 쓴다.

노완시안.

114)　이재 권돈인.
115)　금강산의 다른 이름.
116)　동기창.
117)　우리가 사는 이 세상.

권돈인·김정희·조희룡, 『완염합벽阮髥合璧』 나무 뒤표지, 1854년, 26.5x32.4cm,
모암문고

이번 저와의 여행이 어느덧 종착점을 향하고 있습니다.

"선비의 향기를 맡다." 여정을 함께하기 전 이번 여정의 개요를
간략하게 살피고 '인문학의 정의와 필요성'을 함께 알아 보았습니
다. 이어 조선시대 후반부를 대표한다 할 수 있는 선비들인 운옹
유한준, 자하 신위, 그리고 이재 권돈인 세 분 선비의 삶의 한 궤적
이 단편적이나마 서로 맞물려 있고 세 분 선비의 향기가 진하게 배
어 있는 『운옹화첩』의 내용, 그 의미와 가치를 자세히 살펴 보는 것
으로 이번 저와의 여행을 시작하였고, 지난 여정 「서원아회첩의 재
구성」 중 불확실하고 정확하지 못했던 부분들을 다시 되돌아보며
오류들을 수정하여 기존의 아회첩에 관한 잘못된 부분들을 바로
잡고 여러분들께 보다 정확한 정보들을 전하여 드릴 수 있었습니

다. 이 후 조선시대 가장 뛰어난 사상가이자 정치가 중 두 분이라 할 수 있는 추사 김정희·이재 권돈인 선생의 주옥과도 같은 말씀들이 담겨 있는 『완염합벽』을 다음을 기약하며 살짝 살펴보는 것으로 이번 저와의 만남을 마무리하려 합니다.

예술의 종말 The End of Art

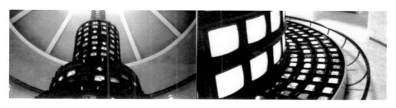

백남준, 「다다익선」, 1988, 국립현대미술관

"과연 현재 예술은 존재할까?"

이러한 질문은 21세기를 숨가쁘게 살아가고 있는 우리들에게 어쩌면 어울리지 않는 구시대적인 발상인지도 모릅니다. 사실 우리 사회는 각종 예술품들로 그 홍수를 이루고 있고, 예술가, 예술활동 등 '예술'이란 단어의 사용이 난무하고 있으며, 수많은 예술품들이 각종 상업 화랑들이나 경매 등을 통해 시장에서 매매가 이루어지고 있습니다. 이렇게 본다면 현재 분명히 예술은 존재한다고 할 수 있습니다.

그렇다면 "예술이란 무엇일까요?" '예술(藝術, Art)'의 근본적인 의미는 동·서양을 막론하고 그 의미의 차이가 크게 나지 않습니다. 글자의 의미와 어원으로 그 의미를 유추해 보면, 동양에서 '예술'의

의미는 '기술'을 의미하며, 서양에서도 '예술'의 기본적인 의미는 '모방(Mimesis)'과 '기술(Techne)' - 자연을 모방하기 위해서 기술(skill)이 필요하므로 - 을 의미하는 바 그 의미들이 서로 통한다고 할 수 있습니다. 따라서 이러한 기술을 가지고 있는 사람들이 '예술가'라 지칭될 수 있고, 기술을 통한 생산 활동과 그 결과물을 '예술 활동'과 '예술품'이라고 할 수 있을 것입니다. 하지만 전통적으로 동·서양에서 이러한 생산 활동을 하는 사람들을 '장인(Craftsman or Artisan)'이라고 불렀으며, 이들의 사회적 위치나 평가는 매우 낮았습니다. 그 이유는 무엇이었을까요[118]?

118) 자신들의 작품에 혼을 불어 넣으며 활동을 하시는 장인 분들이 많이 계신 것으로 알고 있습니다. 이 분들의 지위와 예술 세계를 폄하할 생각은 전혀 없음을 분명히 밝힙니다. 필자는 이런 장인 분들을 진심으로 존경하고 있습니다. 다만 이에 관한 논의는 이 글의 논지와 다른 별개의 것이라는 것을 분명히 하고 싶습니다.

미국의 대표적인 미술 비평가이자 철학자인 뉴욕 콜럼비아대학 명예교수 아서 단토(Dr. Arthur C. Danto) 박사는 그의 대표적 논문인 「예술의 종말The End of Art(1984)」과 대표적 저서인 『예술의 종말 그후 *After the End of Art*(Princeton University Press, 1997)』에서 1960년대 앤디 워홀을 중심으로 한 상업주의, 대량 생산 주의의 산물인 팝아트(Pop Art)의 등장으로 '예술의 종말'을 선언했으며, 뉴욕 주립대학교 교수이자 비평가인 도널드 쿠스핏(Dr. Donald Kuspit) 박사 역시 2004년 발간된 그의 저서 『예술의 종말*The End of Art*(Cambridge University Press, 2004)』에서 전통적인 미학의 범주에서 벗어나고 미의식(Aesthetics)을 파괴하는 현재의 예술 경향(Post Art) 들을 설명하며 '예술의 종말'을 역설했습니다. 바꾸어 말하면 위 두 학자 모두 현재 행하여 지고 있는 동시대 미술(Contemporary Art) 경

향을 관찰하며 이제 더 이상 "전통적인 미학의 범주에서 행하여지며 전통적인 미의식 위에 존재하는 예술은 그 생명이 다했다."고 말하고 있다고 할 수 있습니다. 과연 그럴까요? 특히 이와 같은 아서 단토의 주장은 지금까지 포스트 모던[119] 예술가(Postmodern artists)들의 든든한 이론적 토대가 되어주고 있습니다[120].

다시 예술가들의 사회적 위치와 평가의 주제로 돌아와서, 고대 그리스에서도 예술과 예술가들의 신분에 대한 평가는 위에서 언급

119) 아서 단토는 '포스트 모던(postmodern)'이라는 용어의 사용을 반대하고, 이 용어 대신 '컨템포러리(contemporary)'를 사용할 것을 주장합니다.

120) 아서 단토 이론의 개요를 살펴보면, 전통적 이론과 예술 개념 등으로 현재 동시대에 행하여지고 있는 앤디 워홀의 '브릴로 박스' 등과 같은 팝아트 작품 등 전통적 예술의 범주에서 벗어난 작품들을 설명할 수 없기에 더 이상 이러한 예술 이론과 개념은 종말을 맞았다는 것입니다. 따라서 모든 사람은 예술가가 될 수 있고 모든 것들은 예술 작품이 될 수 있다는 것을 의미한다고 할 수 있습니다.

했던 것과 마찬가지로 전통적인 평가와 별반 다르지 않습니다. 당시 사회를 이끌던 그리스의 주요 인사들은 미술 작품은 좋아했지만 예술 활동과 예술가들의 신분에는 부정적인 시각을 드러내고 있었습니다[121]. 왜, 고대 동·서양에서 모두 전통적으로 예술에 관한 부정적이고 비판적인 생각을 가지게 되었을지 궁금해집니다. 예술의 '순수성(Purity)'을 지키기 위해 예술(미술)의 철학적, 본질적 부분은 소홀히 하고, 단지 '예술'을 상업적 수단으로 이용하려는 행위를 경계하려 함이 아니었을까요?

1913년 마르셀 뒤샹의 '레디 메이드(ready-made)' 이론으로 예술계는 커다란 변화를 가지게 됩니다. '새로운 매체의 발견(Found

121) Udo Kultermann, *The History of Art History* (Abaris Books, 1993), pp. 1~2.
Vernon Hyde Minor, Art History's History (New Jersey: Prentice Hall, 2001), pp. 31~35.

Object)' 등의 예술의 새로운 기조들은 예술 세계를 급속도로 변화시키며, 기존 전통 미술의 권위를 완전히 뒤엎었습니다. 다른 순수 예술 작품들과 달리 온전한 작가의 손길로 만들어졌다고 하기 힘든 비디오 미술, 비디오 설치 작품들, 상업적이고 외설적인 전위적 퍼포먼스 등의 작업들은 전통적인 미학 이론에 도전하고 반하고 있다고 할 수 있습니다. 이러한 비디오 등의 새로운 매체들을 활용한 작품들은 과연 예술 작품일까요? 그렇다면 "예술이란 무엇인가?, 대부분의 현대 미술가와 비평가들이 말하듯 모든 사물들은 예술 작품이 될 수 있고 모든 사람들은 예술가가 될 수 있을까?, 그럼 사물(Things or Ordinary objects)과 예술 작품(Works of art)의 차이는 무엇일까?, 그 경계와 차이가 없다는 말인가?" 등과 같은 질문들이 머릿속을 계속 맴돌고 있습니다.

다시 논지로 돌아와서, 현재 대부분의 예술(미술)이 이렇듯 상업주의와 밀접한 관계를 맺고 있음을 부인할 수는 없다고 생각합니다. 이렇게 본다면 세계의 예술(미술)에 있어 최소한 '순수미술(Fine Art)[122]'은 죽었다, 아니 죽어가고 있는 것은 아닐까요?

혼돈과 선택 Chaos and Choices

이 책의 프롤로그PROLOGUE 부분에서 잠시 언급했던 것과 같이 지금 우리는 그 어떤 것도 확실하다 할 수 없는 환영ILLUSION들로 둘러싸여 있는 혼돈CHAOS 속에 서 있다고 할 수 있습니다. 이 혼

122) 전통적 순수 미술.

돈 속에서 모든 상황을 살펴 어떤 형태로든지 '선택CHOICE'을 해야만 하고 이 선택을 하는 부분은 온전히 각 개인의 몫입니다. 현재 각 개인의 위치와 상황은 자신이 인식하건 인식하지 못하건 이러한 끊임없는 선택의 결과라고 할 수 있을 것입니다.

조금은 부자연스러운 연결이 될 수도 있지만, 제 생각에 예술 세계도 위와 별로 다를 바가 없어 보입니다. 이전 저서『추사정혼』(서울: 도서출판 선, 2008)의 도입부에서도 언급했듯 현재 현대미술의 주된 예술 경향을 살펴보면, 전통적이며 본질적인 예술의 의미와 가치에서 더욱 점점 멀어지고 다소 난해하고 가볍고 때때로 비이성적이며 상업성·선정성이 짙어감을 느낄 수 있습니다. 특히 한국 현대미술의 상황은 자체적인 예술론을 생산하지 못하고 전통적인 예

술론의 근간을 뒤엎은 서구의 이론과 예술 경향을 답습하고만 있다고 생각합니다. 물론 이러한 예술 이론과 경향이 현대 사회의 발전에 기여한 부분도 있지만, 지금은 그 긍정적 기능보다 부정적인 영향이 더욱 커졌다고 생각합니다[123]. 예술가도 모든 것이 불확실한 혼돈 속에서 자신의 작품을 창조하는 데 있어 당연히 작품의 형태, 이를 표현할 방법, 재료 등 모든 것을 자의적으로 선택할 권리가 있습니다. 하지만 모든 것이 혼란스러운 상황, 특히 예술의 긍정적 기능보다 부정적 영향이 점점 커지고 있는 현 상황에서 아래 두 조선시대 문인, 선비의 가르침이 우리에게 어떤 빛을 비추어 주고 있는 것은 아닐까요?

123) 이영재·이용수,『추사정혼』(서울: 도서출판 선, 2008), pp. 11~13 참조.

論畵說曰 凡人之技藝 雖同 而用心則異. 君子之於藝 寓意而已, 小人之於藝 留意而已 留意於藝者 工師隷匠 賣技食力者之所爲也. 寓意於藝者 如高人雅士 心深妙理者之所爲也. 豈可留意於彼而累其心哉.

사람의 기예 비록 서로 같으나 그 마음 씀씀이는 아주 다르다. 군자의 예는 자신의 뜻을 일생 동안 자신의 몸에 꼭 붙여 살듯이 화품에 새겨 넣고, 소인의 예는 잠시 한 순간만 자신의 뜻에 머물다가 어느 날 갑자기 이익을 좇아 떠나는 것이니, 소인의 예는 선생으로부터 공부하고 예장해서 기술을 팔아 배 채우는 행위를 하는 것이며, 군자의 예는 높은 인격과 아담한 정신을 갖춘 선비와 같아서 인류 문명을 위한 오묘한 진리를 마음속 깊이 탐구하는 행위이니 어찌 기를 팔아 배 채우는 데 빠져 고아한 선비정신을 더럽힐까 보냐?

강희맹 『논화설』 중

大抵此事 直一小技曲藝 其專心下工 無異聖門格致之學. 所以君子一
舉手一舉足 無德非道 若如是 又何論於玩物之戒. 不如是 卽 不過俗
師魔界.

서화 하는 것이 비록 작은 기예요 곡예이나 그 자신의 마음을 오로지 다하여
서화 하는 행위는 성인공부聖人工夫 하는 데 격물格物하여 치지致知하는 학문과
하나도 다름이 없다. 말하자면 군자의 한 손짓 한 걸음의 행동이 덕德이 없고
도道가 아니면, 그 자신이 그리고 만들어 쓰고 즐기고 좋아하는 물물物物들의
옳고 그름을 또한 어찌 논할 가치가 있으리오? 이와 같이 도와 덕을 갖춘 군자
의 행위가 아니면 곧 마계魔界의 속된 스승에 지나지 않는다.

<div align="right">김정희, 『난화일권』 중</div>

지금 우리 앞에 '예술Art'에 이르는 여러 갈래의 길들이 놓여 있습니다. 어떠한 길을 선택할지는 온전히 독자 분들의 몫입니다.

이제 여정이 종착점에 다다랐습니다. 다음 여정도 저와 함께하여 주시겠습니까?

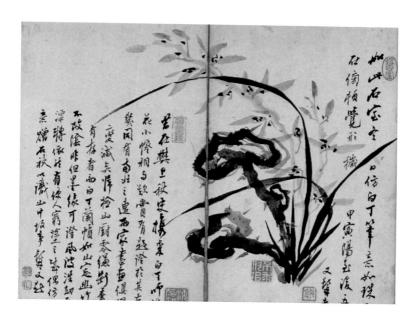

권돈인, 『완염합벽阮髥合璧』지란도芝蘭圖와 발문 1·2, 지본수묵, 1854년, 각 면 26.5x32.4cm, 모암문고

The Final Exit to Reach for the Art

*Through the art theory studies of Clement Greenberg(1909 – 1994) in the West
and Chung-Hee Kim(1786 – 1856) in the East*

Lee, Yong-Su
Academic Researcher on Korean art
Department of Asian and Ancient Art
The Art Institute of Chicago
2004

"大抵此事 直一小技曲藝 其專心下工 無異聖門格致之學. 所以君子 一舉手一舉足 無德非道 若如是 又何論於玩物之戒. 不如是 卽 不過 俗師魔界 (Even though it is a small technique to make paintings and calligraphies, it is not so different to create art works with all our heart from the study to reach the truth. That is, if there is no virtue and truth in all gentlemen's behaviors, how can we discuss right or wrong of the things we love? This is just a mundane teacher in the world of evil.)[124]"

- Chung-Hee Kim, Ran-Hwa-Il-Kwon, 1850s

"...Kitsch, using for raw material the debased and academicized simulacra of genuine culture, welcomes and cultivates this

124) Young-Jae Lee and Yong Su Lee, *The Genuine Works of Chung-Hee Kim* (Seoul: Turi Midio, 2005), 19 -20.

insensibility. It is the source of its profits. Kitsch is mechanical and operates by formulas. Kitsch is vicarious experience and faked sensations. Kitsch changes according to style, but remains always the same. Kitsch is the epitome of all that is spurious in the life of our times. Kitsch pretends to demand nothing of its customers except their money – not even their time...[125] ... the true and most important function of the avant-garde was ... to find a path along which it would be possible to keep culture moving in the midst of ideological confusion and violence ... And this, precisely, is what justified the avant-garde's methods and makes them necessary.[126] ... it is true that once the avant-garde had succeeded in "detaching" itself from society, it pro-ceeded to turn around and repudiate revolutionary politics as well as bourgeois. The revolution was left inside society, a part of that welter of ideological struggle..."

- Clement Greenberg, "Avant-Garde and Kitsch," 1939

125) Clement Greenberg, "Avant-Garde and Kitsch," *Art in Theory 1900 – 2000* (MA, Oxford, Victoria: Blackwell Publishing Co, 2003), 543. Originally appeared in the Patisan Review (1939)

126) Clement Greenberg, "Avant-Garde and Kitsch," 36-38.
James D. Herbert, "The Political Origins of Abstract-Expressionist Art Criticism: The Early Theoretical and Critical Writings of Clement Greenberg and Harold Rosenberg," Stanford, California; Stanford Honors Essay in Humanities, No. 28, 3-5.

I

Art has changed ceaselessly in a variety of forms, including media, techniques, and many others from the beginning. None of us know exactly 'when and how art began.' Art was gradually developed in forms and techniques with the philosophies of societies at the time. Generally, the quality of art reached its peak during the Renaissance period in terms of the expression of ideal beauty and three- dimensionality, and started to decline from Mannerism in the Western history of art. After the outbreak of the industrial revolution in the eighteenth century our societies experienced dramatic changes in technological advances, and changing life patterns. Thereafter our cultural patterns including art entered, what we now call, the post-modern era. Even though

it is impossible to judge clearly which art form is developed or declined, art has been modified with the cycle - up and down and rise and fall in general.

After the emergence of the totally new concept of art, 'Ready-Made' by Marcel Duchamp (1913), the forms of art have greatly changed not only in Western countries but also in Asia. Under post-modern culture, everything can be a work of art and anyone can also be an artist. Because art has become too abstract (meaningless abstract), the general public[127] can not understand the meaning of the works by so-called "artists." It is even very difficult for art historians and art critics to understand this new form of art as well. Art is gradually getting separated from the general public at present. So the questions are 'What is Art?' and 'What should Art be?'

I will explore and trace the main concept of Modern Art, focusing on the concept of Greenberg's Modernism and his scholarship of Avant-Garde art and the core thoughts of Asian

127)　The notion of "general publics" in this paper is followed by the notion of that by Kant. General public means the whole range of people, not limited.

scholarly art focusing on Korean scholar based artist, Chung-Hee Kim and his art theory. I will then examine how Greenberg and Kim applied their theories to practical art works. Through out this study I will also demonstrate the positions of Greenberg and Kim and their respective views of the theories of art. Finally I will re-evaluate their concepts and try to describe what art should mean and what it constitutes.

This is only one way to understand art, however, since Chung-Hee Kim and his theory of art well represent the core concept of Asian scholarly art which was very influential until early Twentieth century in Korea. Greenberg was also the most influential art critic and his theory of art was also very pervasive in Western thought of the modern era. The comparison of these two art theories can prompt us to re-think and re-consider our present views of art sincerely.

II
Chung-Hee Kim's Art Theory in the Tradition of Asian Literati Art

In Asia, art was regarded as "You-Ki-Hwal-Dong (an extracurricular activity or practice for bracing one's mind to be a virtuous person)" and as a way of "Su-Ki修己 or Su-Sim修心." This is a way of "self-criticism or self-education" which is used to reach one's goals and ideals, to be a virtuous man or gentleman especially as it related to scholars.君子 I will examine the core thought of Asian scholarly art through the study of the Korean scholar and artist, Chung-Hee Kim and his works.

Chung-Hee Kim is known as a great Korean scholar - artist of the eighteenth and nineteenth century, especially with respect to calligraphy. He is well recognized by the art community and the

general public in Korea. Chung-Hee Kim, like other Asian schol-
ars, did not publicly air his views on the theory of art. Like most
Asian scholars, he rarely talked about art theories directly. Even
Asian scholars and artists have not said the "beauty." There are
few quotes from Chung-Hee Kim regarding his stance on art
theory. Traditionally art practices in Asia including Korea have
been more focused on the creation of art as a means to becom-
ing a virtuous person by bracing one's mind and there has been
limited focus on defining art theory.

Chung-Hee Kim insists "Seo-Kweon-Ki書卷氣" and "Mun-Ja-
Hwang文字香" are essentially to practicing art. This simply means
works of art should be based on the artist's philosophy and
scholarship. It could be connected with "self-criticism," and it
also equated with "creativity and uniqueness." This could be also
connected to the concept of "avant-garde art" by Clement
Greenberg. In calligraphy, one of Chung-Hee Kim's predomi-
nant artistic forms was that he explored and mastered all pre-
masters' calligraphy style before creating his own style. In the
process he gradually developed his own style. His calligraphy is
very different from the traditional style, making his style so

unique. This explains why almost people including scholars call Chung-Hee Kim's artistic style unconventional and exceptional. Many scholars simply note that Chung-Hee Kim went against the tradition. However, his procedure of creating his own artistic style while studying and mastering traditional artistic styles was surely based on tradition. Arguably the same could be said about the aspect of avant-garde art in Greenberg's terms. Chung-Hee Kim did not want to stay in the realm of tradition. He always tried to develop his style.

For another aspect of Asian scholarly art, I would like to cite a quote by Hee-Meng Kang (1423-1483). Kang was also a scholar-official and an artist during the Cho-sun Dynasty in Korea. If we look at his citation we can get a better comprehension of his views on art.

"論畫說曰 凡人之技藝 雖同 而用心則異. 君子之於藝 寓意而已, 小人之於藝 留意而已 留意於藝者 工師隸匠 賣技食力者之所爲也. 寓意於藝者 如高人雅士 心深妙理者之所爲也. 豈可留意於彼而累其心哉."

"According to 'Ron-Hwa-Sul,(Theory of Painting)' art technique is

all the same to the people, however, it is very different in its use. A virtuous man always sticks his artistic technique into his body and soul, but a little man sticks his skill into his body temporally and then he sells his skill for making profit. A little man's art is to sell his artistic skill for making money after studying art from his master, while a virtuous man's art is just like a beautiful upright scholar to study profound truth and philosophy deeply for the world. How can I sell my artistic skill for making money?[128]"

Chung-Hee Kim's thoughts are not so different from the quote above, if we look at the citation in the introduction. As we can see Asian scholars have not created their art works for any profit-making purposes. This notion is also the same as the concept of avant-grade art.

In Asia, scholars do not describe their subject matters as looking as real. They try to get the essentially parts from their subjects which represent the subjects. That is the reason why almost

128) Young-Jae Lee and Yong Su Lee, *The Genuine Works of Chung-Hee Kim* (Seoul: Turi Midio, 2005), 19.

all scholarly paintings are quite abstract yet still recognizable and understandable. (This is the only difference between the two different cultures.) And the status of scholars is almost the same as that of elites. All of them are well educated people and are considered among society's elites.

It has been very difficult to study Chung-Hee Kim and his works because there have not been reliable books about Chung-Hee Kim and his works until now. Too many inauthentic works are regarded as Chung-Hee Kim's works and many people in Korea and people in any other countries have studied on his inauthentic works.[129] The other reason is that his world of scholarship and philosophy of art is too broad and deep. He mastered many subjects: classic literature, history, philosophy, poetry, calligraphy, and painting. He also mastered some religious philosophy and theory in Confucianism, Buddhism, Daoism and others. However, I do not wish to explore these in much detail in this paper.

129) Young-Jae Lee and Yong Su Lee, *The Genuine Works of Chung-Hee Kim* (Seoul: Turi Midio, 2005).

III
Clement Greenberg:
His Life and theory in Art

When reviewing or discussing twentieth century art we can not but say and study on Clement Greenberg and his theory of art to get an intrinsic understanding of art in the modern period. His first article, "Avant-Garde and Kitsch," appeared in *Partisan Review* in the fall of 1939 and another article, "Towards a Newer Laocoon," also appeared in *Partisan Review* in the following year. Moreover, Greenberg published his several art reviews and articles in the Nation from 1941 to 1949.

Greenberg judged and evaluated all types of art works using his own theory of art – "Avant-Garde and Kitsch." There have been many debates and discussions regarding Greenberg's art

theories and views which occurred among art critics and art historians and are still going on even today. It is very difficult to say Greenberg's art theories are absolutely right but it seems to me his theories and thoughts on art are valuable to review and study. Greenberg's main theory on art is based on the theory of avant-garde art. His main effort is to define avant-garde art and to differentiate avant-garde from the notion of Kitsch. He had maintained his point of view of avant-garde until his death in 1994, even though he slightly modified his theory around 1953.[130] Greenberg's main effort for establishing the notion of avant-garde art became a catalyst for the growth of Abstract-Expressionism as a predominant style of art in the modern history of art (1950s).

130) Clement Greenberg, "The Plight of Culture," in *Art and Culture* (Boston: Beacon Press, 1961), 22-33.

1. Brief Life History of Clement Greenberg and his theory of Avant-Garde Art

I will divide Greenberg's career as an art critic into two parts — a political art critic and an apolitical art critic and will review his main theory of art – "avant-garde art."

As an Art Critic with social and political views *(1939 – 1950s)*

Clement Greenberg, the one of the best known art theorists in our era, was born in the Bronx, in New York, 1909. His family was originally from a Lithuanian-Jewish origin in north-eastern Poland and he could spoke and understood five languages including English, Yiddish, German, French, and Italian.

Greenberg posits an idea of modern art in arguably his the most influential paper, 'Avant-garde and Kitsch (1939).' In this paper, Greenberg tries to differentiate the notion of avant-garde from the notion of Kitsch. According to him avant-garde is higher art form than kitsch. And, in other words, avant-garde is a product of

society's Elites, while kitsch is a product of the mass and average peoples based on industrialization (capitalization). His views were based on a Socialism and Marxism influenced by his parents[131]. I believe Greenberg wrote his article, "Avant-Garde and Kitsch," based on the Socialist concept, even though some scholars such as Serge Guilbaut argues that Greenberg started to depart from Marxism at this time in 1939[132] Guilbaut insists that many elites during this period (1930s) including Greenberg were very disappointed with Marxism seeing what they deem to be several irrational events in the Soviet Union such as the People's Front in 1935 and the public trials (Judicia Populi) from 1934 – 1938. At this they changed their thought from Marxism to Trotskyism. This is true and I agree with this idea, but my point is that even though Greenberg changed his thought to Trotskyism he kept his social political interests in mind.[133]

131) But others such as Serge Guilbaut argues that even though Greenberg's thought was based on Marxism Greenberg started to depart from this period. (1939)
Serge Guilbaut, "The New Adventure of the Avant-Garde in America," October 15, 1980, 66.

132) I mostly agree with him, but I believe there are some Marxist ideas in Greenberg's writings such as "Avant-Garde and Kitsch (1939)," and "Towards a newer Laocoon (1940)." But it is true that after this period Greenberg moved to 'Trotskyism' rather than 'Marxism' by arguing that artists should be separated from all constraints to reach individual's freedom and free of thought. And after all Greenberg insists of 'Art for Art Sake,' in other words, 'Purity in Art or Pure Art Form – Flatness.'

133) Serge Guilbaut, "The New Adventures of the Avant-Garde art in America," October

It seems to me that the difference between elite and average people is not social and economic status but educational and philosophical status. Greenberg tries to distinguish the elite culture from the mass culture. In the process of this the form of avant-garde art becomes rather abstract (meaningful abstract). Avant-garde artists try to catch the essence of subject matters in the way of self-criticism to get to the flatness, final goal of avant-garde art, and they did not just portray realistic figures a way of conceptualization (philosophical way).

Greenberg argues that the elements of flatness disappeared by the Renaissance artists. Renaissance artists used the techniques of chiaroscuro and shaded modeling, then they abandoned the elements of flatness — two dimensional aspects such as primary colors and clear contour lines.[134] But, in nineteenth century, the aspects of Renaissance art started to be broken by Courbet. According to Greenberg, Courbet was the first avant-garde artist in terms of "a new flatness." Courbet tried to reduce his art to portray scenes by describing only what the eye could see as a machine

(Winter, 1980), 155-156.

134) Clement Greenberg, "Avant-Garde and Kitsch," *Art in Theory 1900 – 2000* (MA, Oxford, Victoria: Blackwell Publishing Co, 2003), 566.

departed from our imagination and from official bourgeois art.[135] This avant-grade movement influenced to impressionist and post-impressionist artists such as Cezanne, Manet, Monet, and others. These artists did not portray the nature as looking as real or followed by the realistic tradition and their imagination. They were interested in color vibration – their individual interest and a kind of "creativity or innovation." This beginning of the avant-garde movement was succeeded to Fauvist artist such as Matisse and finally, the base of avant-garde art was molded by the cubist artists such as Picasso and Braque – Collage, "Flatness."[136] Greenberg insists that cubist artists succeeded in fully describing three-dimensionality by using two-dimensionality (flatness).

Avant-Garde Art and 'Flatness'

What is 'avant-garde art?' and what is 'flatness?' And then what is the relationship between 'avant-garde art' and 'flatness'?

135) Clement Greenberg, "Towards a Newer Laocoon," *Art in Theory 1900 – 2000*, (MA, Oxford, Victoria: Blackwell Publishing Co, 2003), 564.

136) Ibid, 564-567.

If we look at this Greenberg's citation we can get a better understanding of his notion of "flatness and avant-grade art."

"The arts, then, have been hunted back to their mediums, and there they have been isolated, concentrated, and defined. It is very virtue of its medium that each art is unique and strictly itself. To restore the identity of art the opacity of its medium must be emphasized. For the visual arts the medium is discovered to be physical; hence pure painting and pure sculpture seek above all else to affect the spectator physically... The history of avant-garde painting is that of a progressive surrender to the resistance of its medium; which resistance consists chiefly in the flat picture plane's denial of efforts to 'hole through' it for realistic perspectival space..."[137]

In my view, there are two main criteria for Greenberg's definition of avant-garde art. These are 'Originality (Creativity)' and 'Flatness.' Avant-garde artists should achieve their 'originality' through 'self-criticism' because originality is the most important point of distinction from kitsch. Through the process of 'self-

137) Ibid, 566.

criticism' and through creating one's own 'originality or creativity' one should achieve the final goal of avant-garde art – 'flatness.' Flatness could also mean the 'truth' in Greenberg's theory in art. And therefore 'autonomous or absolute freedom of art' should exist as a pre-condition, departing from all ideologies, and social and political conditions to reach 'purity of art' or 'pure art form.'

As we can see 'avant-garde art' is ongoing process of a developing art form in the realm of 'flatness.' This also means avant-garde art is a kind of revolutionary and challenging artistic action from the past academism and mass, commercial art. If so, why dose Greenberg regard the flatness as a goal of avant-garde art? The answer is somewhat ambiguous to me. However, I propose that to answer this question we should analyze Greenberg's judgment on Courbet's paintings. Greenberg considers Courbet as the first avant-garde artist. According to Greenberg, Courbet's painting starts to show the notion of new flatness he obsessed. Greenberg, hence, naturally becomes to focus much more on the aspect of flatness as an evolutionary form of art. Recovering the aspect of flatness, according to Greenberg, is fundamentally to recover the originality of art form which was a predominant in

our classical art such as Gothic and Byzantine art – back to the tradition or traditional art form.

As an Art Critic *(1950s – 1994)*

After the form of avant-garde art was completed by the cubist artists, it was followed by the Abstract-Expressionist artists such as Jackson Pollock, Barnett Newman, Mark Rothko, and so forth.[138]

As I mentioned briefly in my introduction, Greenberg modi-fied his notion of

avant -garde art in his article, "The Plight of Culture." As American economic conditions improved, the high-middle class was booming especially from 1940 to 1945. In his original ver-sion of "avant-garde and kitsch", he used a way of dichotomy such as avant-garde versus kitsch, and the Elite versus the mass-es. However, because of the emergence of the new social class –

138) Clement Greenberg, "The Decline of Cubism," *Art in Theory 1900 – 2000* (MA, Oxford, Victoria: Blackwell Publishing Co, 2003), 577-580.

middle class – this theory could not be maintained. Greenberg was forced to develop and to extend his theory of art. In that article, Greenberg replaces the terminology 'avant-garde' by 'highbrow art or culture,' and 'kitsch' was replaced by 'lowbrow art.' And he adds the new terminology, 'middlebrow.'

The middlebrow was the new social class and culture after the Second World War and represented a somewhat ambiguous position between social classes. According to Greenberg, the middlebrow culture threatened the status of the highbrow. It makes the highbrow culture mediocre and in the process the middlebrow replaces the standard of the highbrow culture with the standard of the market place – the aspect of kitsch.[139] I do not wish to go further on this issue but mention that Greenberg warned of the hazard of the middlebrow culture at the time and tried to make an effort to sustain the highbrow culture (avant-garde culture) as a high cultural form. (Elite culture)

From this period (1953s) to his death in 1994 Greenberg had

139) James D. Herbert, "The Political Origins of Abstract-Expressionist Art Criticism: The Early Theoretical and Critical Writings of Clement Greenberg and Harold Rosenberg," Stanford, California; Stanford Honors Essay in Humanities, No. 28, 13.

worked as an apolitical art critic physically. But I would like to point out that even though Greenberg modified his original notion of avant-garde he continued to maintain his notion of avant-garde as a high art and cultural form.

2. The Relationship between Greenberg's Art Theory and the artists in his realm

- Application of his theory of art to art in practice

As mentioned above, I have described the main concept of Greenberg's avant-garde art and its brief history based on several of his writings. I will now examine how Greenberg applied his theory of art to practical art works.

Greenberg pointed out that the first revolution in the history of Western art is Renaissance art in terms of the expression of three-dimensionality. During the Renaissance period artists such as Giotto, Leonardo, Raphael, Michelangelo, and others successfully replaced traditional two-dimensional expression (flatness) by three-dimensional way.[140] But, according to Greenberg, in the process of thess artists lost the original character of the medium by focusing only on creating three-dimensional illusions. He felt this was very problematic and a new artistic movement to solve this problem started in the nineteenth century.[141]

140) Clement Greenberg, "Abstract Art," *Clement Greenberg (1944)*, vol. 1, 199-200.
141) Ibid, 201.

As I describe above, Greenberg regarded Courbet as the first avant-garde artist in terms of a new way of expression – 'flatness.' This movement influenced to impressionism. Impressionist artists such as Manet, Monet, and Cezanne consider that the color is the original character in painting. They did not glaze to create any illusion and tried to expose the color itself on the canvas. The painting style was developed by the post-impressionist artists in terms of flatness and their use of pure colors on the picture plane. Fauvist artist Matisse used simple and bright colors such as red, yellow, green, and others to achieve flatness. Finally the cubist artist through out Cezanne succeeds in the expression of two-dimensionality - the originality of painting - on the flat picture plane by using a collage technique. The flatness reached a peak during the Cubist art period but avant-garde art did not stagnate. One of the main characteristics of avant-garde art is to develop gradually and ceaselessly. Greenberg considered an abstract expressionist art as a developed art form in terms of its painterly style. It seems to me Greenberg was influenced by the theory of Heinrich Wolfflin. Wolfflin in his book, *"Principles of Art History,"* argues that linear style such as the style in Renaissance moved to a painterly style in Baroque. Finally, abstract

expressionist art became a predominant avant-garde art form in the middle of the twentieth century.

3. Limits of Greenberg's art theory

Even though Greenberg was the most influential art critic in modern era his theory of art was challenged by many other artists, art historians, and art critics. I would like to point out two problems with his theory of art.

Greenberg in his article "Towards a Newer Laocoon," insists the autonomy art is separated from all social, political aspects for purity, pure art form. However, I am dubious as to whether this is possible. I think art reflects a certain meaning or circumstances in any rate related to society at the time, because art works are the product of society. And as he insists on the autonomy of art he denies all contents and meanings of art – any story telling, theatricality by using Kant's theory. It seems to me that this is problematic and that he applies Kant's theory in an incorrect manner. Kant admits art work has some contents and meaning in it. For this matter Greenberg separates the theme of art from the meaning. According to Greenberg art could exist without the theme though the content and meaning in it. This is somewhat ambiguous to me. And I believe this is ironic as he denies the

masses, in other words the general public, even though his theory is based on the socialist concept. As previously mentioned he was disappointed with the reaction of the masses during the socialist movement around the 1930s.

The other problem is that Greenberg changes his attitude to support bourgeois for which in return, he got some financial support from them. I can understand that it is his decision to maintain avant-garde art and culture during a period when avant-garde artists were severely suffering from their financial hardship, but my point is that avant-garde artists could get other positions such as teacher, worker, etc. to solve their economic problem. In Asia, elites such as scholars and scholar officials create art as an extracurricular activity. They do not wish to make money for their artistic activity to maintain the purity in art.

Even though Greenberg's art theory has some weak points, his idea is meaningful and valuable, and by criticizing his idea of art we could move to post-modern era in the history of art.

IV

Until now I have traced and examined Greenberg's theory of art focusing more on his concept of avant-garde art and Chung-Hee Kim's scholarship in art and have examined their applications to the practical art works.

Even though Greenberg somewhat modified his original concept of avant-garde art he continuously maintained his basic notion of avant-garde and made efforts to support that theme until his death. In my view, I believe the main purpose of Greenberg's theory is to make the world of avant-garde a high cultural form.

After the appearance of the totally new concept of art, 'Ready-Made' by Marcel Duchamp (1913) in the history of art, the form of art has greatly changed, somewhat in the wrong direction in my view. Under post-modern culture, everything can be a work of art and everybody can be an artist also. Because art has become too abstract, "meaningless abstract," the general public can not understand the meaning of the works by so-called "artists." It is even very difficult for art historians and art critics to understand this new form of art as well.

'What is Art?' and 'What should Art be?' I believe art is another form of language (a means of communication) between the artists and the viewers. If we want to communicate with each other, art should be a certain recognizable form. I think this is the basic condition for the genuine interaction between artist and beholder. Artists want to try to say something through their art works even though most modern and post-modern artists say that self-education or self-satisfaction is more important than the viewers' satisfaction. It would appear that a logical flaw in their statement above if then they do not have to locate their works on the public spaces such as galleries or museums, etc. I believe art should be

shared by everybody - not only art related people or a certain limited audience. And I also believe art should be based on the "correct" philosophy. In fact, everything in our universe is based on a certain philosophy. And then 'what is the philosophy now?', 'What kind of thought is supporting everything including art now?' I might say 'capitalism', simply 'money', is the main philosophy or main thought at present. My point is that everything including art is polluted by capitalism – distorted capitalism. (Money) Most contemporary artists are seeking new or strange ways to attract art related people and general public, and artists are trying to attain fame and only want to achieve financial success to do so.

I have researched many definitions and meanings of art in dictionaries and encyclopedias and found one common simple definition (meaning). This is that 'art is an extracurricular activity.' As I see it this means we should not create art as a means to a livelihood for making money. This is connected with 'the purity in art or the pure art form.' If this is true then what is the right philosophy? I would argue that we should seek 'morality' in every field of our universe including in the realm of art, and 'Morality'

could be the right philosophy. Everything including Art in our universe should be based on 'Morality.'

Ultimately, though, there are not absolute answers for the two fundamental questions above – namely, 'What is Art?' and 'What should art be?'

To answer these questions Greenberg and Chung-Hee Kim, a Korean scholar as well as an artist, shed some light. We need sincere 'self-criticism' to create our own originality of art. 'Self-Criticism' means our true artistic anguish and deliberation for the art. Most post-modern artists simply try to follow the way of former masters without deep thought and criticism.

I would like to urge that now it is the time to re-consider and to re-think about the meaning and the value of art.

Bibliography

| Books |

1. Clement Greenberg (edited by Robert C. Morgan), *Clement Greenberg: Late Writings* (Minneapolis/London: University of Minnesota Press, 2003)

2. Clement Greenberg, *Homemade Esthetics: Observations on Art and Taste* (New York/Oxford: Oxford University Press, 1999)

3. James D. Herbert, *The Political Origins of Abstract-Expressionist Art Criticism: The Early Theoretical and Critical Writings of Clement Greenberg and Harold Rosenberg*, Stanford, California; Stanford Honors Essay in Humanities, No. 28

4. Florence Rubenfeld, *Clement Greenberg: A Life* (New York; Scribner, 1997)

5. Donald B. Kuspit, *Clement Greenberg: Art Critic* (Madison: University of Wisconsin Press, 1979)

6. Clement Greenberg (edited by Janice Van Horne), *The Harold Letters 1928 – 1943; The Making of An American Intellectual* (New York: Counterpoint, 2002)

7. Thierry De Duve (Translated by Brian Holmes), *Clement Greenberg Between The Lines: Including A Previously Unpublished Debate With Clement Greenberg* (Paris: Editions Dis Voir, 1996)

Books for Asian Art

1. Oh, Se-Chang (Editor), *Kyun-Yeck-So-Hwa-Jing*(Seoul: Dae-Dong Publishing Co. 1928)

 Oh, Se-Chang (Editor), *Kyun-Yeck-So-Hwa-Jing* (Vol. 1 - 3) (Seoul: Sigongsa., 1998)

2. Chung-Hee Kim, *Wan-Dang-Jeon-Jip* *(Korean version, Vol. 1 - 10)* (Seoul: Sol Publishing Co., 1996)

3. Young-Jae Lee and Yong Su Lee, *The Genuine Works of Chung-Hee Kim* (Seoul: Turi Midio, 2005)

4. Kang-Ho Lee, *Korean Classical Paintings and Calligraphies* (Seoul: Sam-Hwa Publishing Co., 1979)

5. Young-Jae Lee, *The Genuine Works of Chung-Hee Kim* (Seoul: Sung-Jin Publishing Co., 1988)

6. Ki-Baek *Lee, A New History of Korea* (Seoul: Il-Ji Publishing Co. & Harvard University Press, 1984)

Articles

1. Clement Greenberg, "Avant-Garde And Kitsch," *The Partisan Review*, 1939

2. Clement Greenberg, "Collage," Art and Culture, substantially revised from an article in *Art News, September, 1958*

3. Clement Greenberg, "Modernist Painting," Forum Lectures (Washington, D.C.: Voice of America), 1960

4. Clement Greenberg, "Hans Hoffman," Paris: Editions Georges Fall, 1961

5. Clement Greenberg, "Avant Garde Attitudes," The John Power Lecture In Contemporary Art, Sydney: The University of Sydney, 1968

6. Clement Greenberg, "Detached Observations," *Arts Magazine, Dec, 1976*

7. Clement Greenberg, "Influences of Matisse," The Essay in the exhibition at Acquavella Galleries, New York, 1973

8. Clement Greenberg, "Oshawa Interview with Allan Walkinshaw," Oshawa: The Robert Mclaughlin Gallery, 1978

9. Clement Greenberg, "Modern and Postmodern," William Dobell Memorial Lecture, Sydney, Australia, Oct 31, 1979

10. Clement Greenberg, "Autonomies of Art," Moral Philosophy and Art Symposium, Mountain Lake, Virginia, October, 1980

11. Clement Greenberg, "Taste," Lecture at the Western Michigan University, Jan 18, 1983

12. Clement Greenberg, "Edmonton Interview with Russell Bingham," *The Edmonton Contemporary Artists' Society Newsletter Vol. 3, Issue 2 & Vol. 4 Issue 1, Edmonton, 1991*

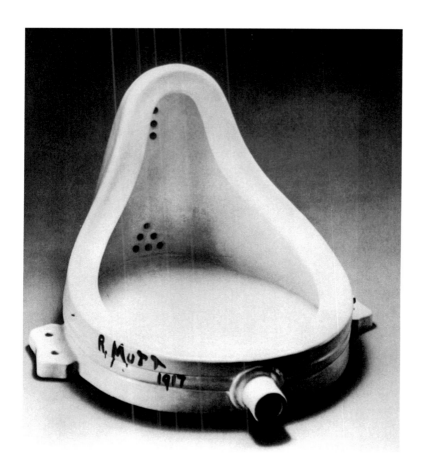

Marel Duchamp, Fountain, exhibited as made, with R.Mutt, 1917 painted on it.
The message presumably was: anything an artist calls art, is art.